LES
GRAVEURS
DU XIXᵉ SIÈCLE

GUIDE DE L'AMATEUR D'ESTAMPES MODERNES

PAR

HENRI BERALDI

III
BRACQUEMOND

PARIS
LIBRAIRIE L. CONQUET
5, RUE DROUOT, 5

—

1885

LES

GRAVEURS

DU XIXᵉ SIÈCLE

LES GRAVEURS

DU XIXᵉ SIÈCLE

BRACQUEMOND (Félix), tient une place considérable dans la gravure contemporaine : c'est l'un des artistes qui ont le plus puissamment contribué à relever en France l'eau-forte originale.

L'eau-forte ne pouvait trouver un plus rude champion : robuste de caractère comme de corps, persévérant, confiant en lui-même malgré les difficultés et les amertumes des débuts qui ont déconcerté tant de talents naissants, mais n'ont servi au contraire qu'à tremper plus fortement le sien.

Né à Paris en 1833, il entra tout jeune chez un lithographe où l'on n'exécutait que les productions terre à terre destinées au commerce ; il suivait en même temps les cours d'une école de dessin.

Le peintre Joseph Guichard, élève d'Ingres, le prit dans son atelier. A dix-neuf ans, Bracquemond était en état d'envoyer au Salon un portrait, — celui de sa grand'mère, — qui attirait l'attention de Théophile Gautier. L'année suivante, en 1853, il exposait son propre portrait et recevait d'unanimes éloges.

C'est ce portrait (qui a été gravé par Rajon), où il s'est représenté tenant un flacon d'eau-forte.

Bracquemond, en effet, s'était mis à la gravure. Ici, il n'eut aucun maître ; il se forma seul, absolument seul. Il apprit la manipulation de l'eau-forte par un volume de l'*Encyclopédie* qui lui fut prêté, acheta quelques estampes sur les quais et s'exerça en les copiant.

Son premier essai date de 1849. Il ne perdit pas de temps à tâtonner : dès 1852 il donnait son *Battant de porte*, pièce capitale parmi les eaux-fortes modernes.

D'autres planches suivirent, vigoureuses, humoristiques, empreintes d'un cachet personnel remarquable.

Le talent lui était venu sans tarder. Pour le succès, ce fut autre chose. Certes, Bracquemond fut immédiatement compris et apprécié des artistes et des connaisseurs éprouvés ; son ami Méryon regardait cette énergique gravure presque d'un œil d'envie. Mais les récompenses qui, en France, sont la consécration officielle du mérite, mais la

faveur du public qui rapporte le profit : point!

Il revint à la peinture, travailla même pour un peintre-décorateur, reprit de temps en temps le crayon lithographique ; sans cesser toutefois de graver.

Son portrait d'*Erasme*, d'après Holbein, morceau de maître dont les curieux se disputent aujourd'hui les rares épreuves d'état, fut refusé en 1863! Il prit cette mésaventure avec le calme d'un enfant de Paris qui ne s'étonne pas pour si peu, et envoya sa planche aux *Refusés*. Il est vrai que l'*Érasme* fut reçu au Salon de 1864 et que deux ans plus tard Bracquemond obtint une médaille..... pour une peinture, le portrait de Mme Paul Meurice.

Bracquemond tourna son activité vers un autre objet qui l'a toujours tenté : l'art appliqué à l'ornementation, plus particulièrement à celle de la céramique. Il se mit donc à faire de la faïence avec Deck, puis, en 1867, à composer pour Rousseau la décoration d'un service de table en terre de Montereau, qui obtint un succès considérable et mérité. Son œuvre de graveur offre peu de pièces aussi originales et plus intéressantes que les eaux-fortes dans lesquelles il a exprimé par un trait vigoureux le galbe des sujets de fleurs et d'animaux composant le décor de ce service, ou plutôt les éléments de ce décor, car l'ouvrier céramiste découpait les sujets dans les

épreuves, et les groupait ensuite à son gré sur les pièces. La cuisson faisait disparaître le papier; le trait demeurait, donnant la forme. On n'avait qu'à ajouter la couleur.

Attaché, après 1870, à la Manufacture de Sèvres, Bracquemond n'y resta que peu de temps: un travail officiel n'était guère le fait de cet indépendant. Il accepta la direction artistique d'un atelier établi à Paris par Haviland, le manufacturier de porcelaine de Limoges, et se voua à cette occupation jusqu'en 1878; les personnes qui suivent les expositions de l'*Union centrale* conservent le souvenir d'un immense vase commémoratif du centenaire de l'Indépendance américaine, exécuté sur ses dessins.

Il ne renonçait point pour cela à la gravure; cependant l'on considérait alors son œuvre comme à peu près définitif, et l'on disait de lui qu'il gravait « encore, par intervalles ».

Tout au contraire, Bracquemond abandonna la céramique pour revenir à ses eaux-fortes, et s'y consacra cette fois tout entier. Sa réputation avait d'ailleurs fait son chemin : les planches publiées dans les albums de la *Société des Aqua-fortistes*, dans *l'Art* et dans la *Gazette des Beaux-Arts*, les appréciations des journaux et des revues avaient initié le public à la saveur de sa manière très personnelle. Il n'avait jamais rien fait pour forcer la main au succès; il l'avait attendu, non pas dans

son lit comme l'homme de la fable, mais dans son atelier. Le succès vint à lui, un peu tardif, mais raisonné, de bon aloi, et durable. Ne vaut-il pas mieux cela qu'un engouement subit et souvent éphémère?

Bracquemond a eu toutes les médailles. Il a été décoré en 1882. En 1884 il a obtenu la récompense suprême : la médaille d'honneur, à laquelle s'est ajoutée la satisfaction de s'entendre dire unanimement qu'il l'avait méritée plus d'une fois déjà.

Témoignage non moins décisif, ses gravures sont maintenant classées dans les collections : les épreuves des planches qu'il exécute aujourd'hui prennent place dès leur apparition dans les portefeuilles des curieux qui, trop tard avisés, cherchent à tout prix à se procurer les *états* de ses premières eaux-fortes.

Mais ils ne les trouvent pas facilement. Tous les premiers *états* de Bracquemond sont très rares : il n'a jamais pensé à spéculer sur les manies d'amateurs.

L'œuvre que nous allons décrire en détail a deux qualités précieuses pour les collectionneurs:

Il est considérable, et offre aux recherches un champ étendu.

Il est extrêmement varié.

Varié comme sujets, car il comprend :

Des portraits, la plupart dessinés *ad vivum*

Des eaux-fortes originales dans le double sens du mot : le dessin est de son invention et il est plein d'originalité. (Bracquemond a pour ainsi dire *typifié* le canard, les sarcelles, les mouettes, les oiseaux aquatiques. Avec la rigueur d'un Japonais, il ramène les animaux et les plantes à une forme caractéristique. Quand il donne sa célèbre planche du *Vieux Coq*, par exemple, ce n'est pas un coq, c'est le coq par excellence. Il fait aussi du paysage, prenant ses sujets dans les environs de Sèvres qu'il habite, voire dans Paris même, ce qui n'est point banal. Ainsi, son eau-forte originale *Le Loup dans la neige*, est, — loup mis à part, — un effet d'hiver pris sur le boulevard des Invalides);

Des reproductions très importantes d'après différents maîtres;

De nombreuses vignettes pour la librairie;

Des ex-libris, cartes de visite, marques de libraires et autres pièces similaires, dont les collectionneurs spéciaux feront leurs délices;

Des eaux-fortes pour la céramique, qui nous le montrent ornemaniste inventif;

Des lithographies.

Varié comme facture : c'est par les gravures d'après différents peintres qu'il faut apprécier ce côté de son talent. On ne peut croire qu'un graveur dont la vigueur est le caractère dominant ait pu s'assouplir au point de pouvoir interpréter

tour à tour Holbein ou Corot, Gustave Moreau ou Millet, Delacroix ou Meissonier. Et cela en grand comme en petit; il ne se confine pas dans la limite d'un format maximum, les difficultés d'exécution matérielle n'étant pas pour lui un obstacle.

On a souvent loué Bracquemond de la connaissance approfondie qu'il possède des pratiques mécaniques, chimiques, ou si vous voulez un mot plus familier, de la cuisine de l'eau-forte. Il est certain qu'il a des recettes de vernis et de mordants; il est certain qu'il n'est point embarrassé de manier un burin, une hoquette de sculpteur; qu'il est grand chercheur de procédés nouveaux; qu'il a fait des essais de manière noire, de vernis mou, de pointe-sèche non ébarbée; qu'il n'ignore point ce qu'est l'aquatinte « en boîte », l'aquatinte en liqueur et l'aquatinte au sel; qu'il a tenté même des gravures en couleur par le procédé de Debucourt. Il est certain encore qu'il est au besoin un excellent imprimeur, que les mystérieux tours de main des taille-douciers ne sont point des secrets pour lui, et qu'il vous « retrousse » une planche de main d'ouvrier. Il serait surprenant qu'un artiste dont l'esprit est toujours en éveil, qui a fait de la peinture, de la lithographie, de la décoration, inventé des méthodes d'impression pour l'ornement de la céramique, imaginé des systèmes de gravure

appliquée aux étoffes de tenture, et enfin gravé quelque sept cents eaux-fortes, fût embarrassé quand il s'agit d'obtenir un effet sur le cuivre par un grattage à la lime ou au papier de verre !

Ce qu'il faut signaler au contraire, c'est le peu de cas qu'il fait des expédients du métier. Son catalogue nous dira tout à l'heure exactement à quoi se réduisent en définitive tous ses divers essais de procédés. Quand on suit Bracquemond, on est frappé de la simplicité des moyens qu'il met en œuvre pour les travaux les plus considérables Son atelier de Sèvres ne ressemble nullement au laboratoire du docteur Faust, et nous ne sommes pas le premier à constater qu'il fait de l'eau-forte « avec un outillage dont la simplicité pourrait être qualifiée de préhistorique ».

Par exemple, il a toujours été un difficile en matière de papier ! Ce n'est pas nous qui lui reprocherons d'avoir l'horreur des papiers actuels, qui tuent la gravure moderne. Mais se montrer exigeant sur ce point n'est pas seulement, de la part d'un graveur, simple preuve de goût ou recherche de coquetterie ; c'est une question de vie ou de mort pour ses travaux : les nuances les plus délicates d'une œuvre gravée sont bien souvent, en effet, à la merci de la qualité du papier.

Peu d'hommes sont plus sympathiques que Bracquemond : nature bonne, franche, ouverte, loyale. Il n'a que des amis. Toujours accueillant,

toujours prêt à donner un conseil aux jeunes. Et Dieu sait ce qu'il en a donné, de conseils! Et toujours bons, car en matière d'art il a le jugement remarquablement juste et sain. Il n'est point d'ailleurs embarrassé de prendre la plume pour défendre ses idées. Il a publié des articles de critique où il se montre modéré et impartial, chose méritoire chez un homme qui est « de la partie »; il vient aussi d'écrire un traité « *Des mots Dessin, Couleur, etc.* »

M. Burty, qui fut un des premiers à deviner Bracquemond, constatait ainsi l'influence exercée, on ne peut pas dire par son enseignement, — il n'a jamais eu d'élèves au sens propre du mot, — mais par son exemple et par la sûreté de ses avis. « Il a eu dès ses débuts, » disait-il, « une action
» très directe sur tout ce qui, dans l'école des
» aquafortistes, est dans le mouvement. Il a, dans
» tous les camps, des camarades qui l'estiment.
» Il a donné à tous les peintres qui voulaient
» l'écouter, à Corot, à Rousseau, l'idée d'essayer
» des eaux-fortes. Sinon directement, au moins
» par influence, il a été le maître d'une infinité
» de jeunes graveurs qui, par inadvertance,
» disent les uns, parce qu'il n'est point membre
» du jury (¹), assurent les autres, oublient régu-
» lièrement de se déclarer ses élèves sur le

(¹) Ceci a été écrit en 1878.

» livret officiel ; de sorte qu'on pourrait, dans
» cinquante ans, feuilleter la série de ces livrets
» sans se douter de l'action qu'il a exercée.
» — Mais pourquoi dis-je cela qu'il ignore sans
» doute? Il l'apprendra par ces lignes si elles lui
» tombent sous les yeux, et probablement m'en
» saura mauvais gré, car il n'est ni fielleux, ni
» vaniteux. C'est un homme tout simple, qui
» croit certainement beaucoup en lui, — et qui a
» raison. Son œuvre parlera toujours pour lui.
» C'est dans les pièces qui composent cet œuvre,
» énergiques, personnelles, bien françaises, —
» j'entends ingénument savantes et libres sans
» exagération, — que les amateurs puisent les
» éléments de leur estime. Le public d'aujourd'hui
» s'attache aux artistes de race et Félix Bracque-
» mond est de ceux-là. »

Sur le mode d'exécution du catalogue nous n'avons que quelques courtes explications à donner.

La division en plusieurs sections (*Portraits*, — *Eaux-fortes originales*, — *Reproductions*, — *Vignettes*, — *Ex-libris*, — *Céramique, décors divers*, — *Lithographies*,) a été adoptée parce que la grande diversité des sujets l'imposait.

Des titres ont été donnés aux pièces qui n'ont pas de légende, en prenant soin de conserver ceux qu'elles ont déjà reçus dans les catalogues

de ventes ou dans les articles des journaux d'art
(par exemple : *le Petit Marais aux canards*, *le Panier de légumes*, *la Volaille plumée*, *la Nuée d'orage*, etc.)

Les descriptions sont brèves et ne visent point au pittoresque : rien que les indications indispensables pour reconnaître les pièces. Il est même des cas où toute description est superflue ; ne faudrait-il pas désespérer d'un amateur qui ne pourrait pas reconnaître par lui-même la *Source* d'Ingres, le *Boissy d'Anglas* de Delacroix, ou la *Rixe* de Meissonier ?

Les dimensions sont données par l'indication du format (*in-32* pour les très petites pièces, *in-18* et *in-12* pour les petites, *in-8* et *grand in-8* pour les pièces de douze à vingt centimètres, *in-4* et *grand in-4* pour celles de vingt à trente centimètres environ, puis *in-fol.* et *grand in-fol.*). Cette indication, suffisante dans presque tous les cas, se lit beaucoup plus rapidement et parle plus vite à l'esprit que la mesure en millimètres. Toutefois, la mesure a été ajoutée pour quelques pièces difficiles à reconnaître ; elle est prise non *aux témoins*, mais *à la gravure*.

A l'indication des états a été ajoutée (autant que possible) celle de leur rareté relative. Insistons encore une fois sur cette observation générale : *tous* les premiers états de Bracquemond sont très rares, ils n'ont pas été tirés commercialement.

Enfin, — et c'est un point que nous tenons particulièrement à signaler, — l'attention du lecteur a été appelée, par la nature des caractères d'impression, sur l'importance relative de chaque pièce. On a indiqué :

En *caractères ordinaires* les titres des croquis, esquisses, essais de procédés, eaux-fortes sommairement exécutées, et autres pièces d'un intérêt secondaire ;

En *petites capitales*, ceux de toutes les planches de quelque importance ;

En *grandes capitales* enfin, ceux des estampes particulièrement marquantes, sur lesquelles on doit juger l'artiste.

Ces nuances typographiques permettent de saisir d'un coup-d'œil l'ensemble d'un œuvre, ses parties saillantes, ses pièces plus modestes, en un mot, sa véritable physionomie : ce qui pour un catalogue nous a toujours semblé essentiel.

Dernière remarque : toutes les pièces pour lesquelles on n'a pas indiqué spécialement le mode de gravure employé sont des *eaux-fortes*.

L'ŒUVRE
DE
BRACQUEMOND

CATALOGUE

I

PORTRAITS

1. BRACQUEMOND (Félix), en 1852. — A dix-neuf ans, imberbe, tourné vers la gauche, la tête couverte d'un bonnet de travail; vêtu d'une robe de chambre garnie de fourrure; la main droite sur la poitrine, la gauche tenant un flacon d'eau-forte. Au bas, une planche de cuivre dans un étau à main et un burin.

 Gravé par Rajon d'après le tableau de Bracquemond exposé au Salon de 1853.

 In-4.

 Publié dans le journal *l'Art*, du 31 mars 1878, où ce portrait accompagne un article de M. Ph. Burty sur Bracquemond.

2. Bracquemond.— Copie du précédent (sans le flacon d'eau-forte).

 Gravé par Jaillon. — 1870.

 In-8 à claire-voie, (sans fond et sans cadre).

 Tiré à 5 ou 6 épreuves.

3. Bracquemond. — En buste, tourné à droite, jeune et imberbe, la tête découverte.

Dessiné par Bracquemond ; essai de procédé.
In-8.

4. Bracquemond. — Presque de face, légèrement tourné à gauche.

Croquis sommaire en quelques traits. C'est un essai de procédé de gravure à l'encre, par Manet.
In-12.

5. BRACQUEMOND. — A quarante ans. De face, légèrement tourné vers la gauche. Il porte toute la barbe forte, ainsi qu'une très abondante chevelure.

Gravé par Rajon. — 1873.
In-8 à claire-voie.

6. Bracquemond. — Petite reproduction gillotée du portrait précédent.

Publié dans la *Gazette des Beaux-Arts*, article sur les eaux-fortes de Bracquemond par M. de Lostalot, août 1884.

7. Bracquemond, lithographie gillotée, de Penauille. — Ce petit portrait a paru dans *la Chronique illustrée* du 10 Juin 1869. (Voyez plus loin, *Lithographies*, n° 753.)

8. Alexandre Ier. — *Gérard pinx. P. Adam sculp.*
Grand in-8.

Ceci n'est pas un portrait gravé par Bracquemond. C'est une simple retouche faite par lui en 1851, à un portrait de Pierre Adam d'après le baron Gérard.

9. ASTRUC (Zacharie), gravé d'après nature.— Assis dans un fauteuil, en bras de chemise, de face.

Cheveux longs, moustache, barbe divisée en deux pointes.

Vers 1865.

> 1. Les premières épreuves sont de format in-4, et l'on voit les mains. — Tirage à très petit nombre.
> 2. Le cuivre a ensuite été réduit à la dimension in-8. Avec la lettre et l'adresse de Cadart et Luce.

10. BAUDELAIRE, gravé d'après nature (¹). — De trois quarts à droite ; visage glabre, cheveux longs et rejetés en arrière. — Signé *Bracquemond*. Dans la marge inférieure, à la pointe, le nom *Charles Baudelaire*.

In-18 carré. — 1861.

> Pour la seconde édition des *Fleurs du Mal*.
>
> 1. Avant la lettre.
> 2. Avec la lettre.
> 3. A été publié par *l'Artiste* et par *l'Alliance des Arts*.
>
> Pour les illustrations des *Fleurs du Mal*, voyez nos 378 à 411.

11. Baudelaire, d'après un portrait d'Émile Deroy fait en 1844. — De face. Accoudé, la tête appuyée sur la main gauche contre une toile sur laquelle elle projette son ombre.

In-18 carré. — 1869.

> Pour le *Baudelaire* de Charles Asselineau, publié en 1869 chez Lemerre.
>
> 1. La toile est blanche ; un fond de tailles verticales.
> 2. Traits de pointe sèche sur la toile ; tailles croisées sur le fond.
> 3. Traits de pointe sèche sur le front du personnage.
> 4. Avec le nom de l'imprimeur Salmon.

(¹) Par cette indication, *gravé d'après nature*, nous voulons dire que le portrait a été *dessiné immédiatement sur le cuivre d'après le modèle*, au lieu d'être *la reproduction d'un dessin fait d'après nature*.

12. Baudelaire, d'après son propre dessin. — De trois quarts à droite, la tête légèrement baissée ; cheveux ras, moustache et mouche ; grande cravate.

In-12 à claire-voie. — 1869.

<small>Ce curieux portrait qui n'est qu'un croquis, mais très singulier d'expression, a paru dans le *Baudelaire* d'Asselineau, comme le précédent.
Premières épreuves, avant les contretailles sur les cheveux.</small>

13. Baudelaire, d'après Courbet. — Assis sur un divan, devant une table sur laquelle il appuie un livre qu'il lit en fumant sa pipe.

In-12 en largeur. — 1869.

<small>Pour le *Baudelaire* d'Asselineau.</small>

14. Beaumarchais. — Petit portrait-frontispice, profil dans un médaillon.

In-18. — 1872.

<small>Gravé pour une édition de Lemerre.
1. Eau-forte.
2. Travaux ajoutés.
3. Avec la lettre.</small>

15. Beraldi (Henri), gravé d'après nature. — De trois quarts à gauche.— Signature $_{à\,H.\,B.}^{B.}$

Croquis à la pointe sèche.

In-8. — 1884.

<small>Tirage à 6 épreuves.</small>

16. BÉRARD, architecte, gravé d'après nature (première planche). — De face, assis, les mains appuyées sur les jambes, la droite tenant un papier. Il porte toute sa barbe. Son lorgnon pend sur la poitrine.

In-8. — 1861.

<small>Ce portrait a été très peu tiré. La planche existe.</small>

17. Bérard, architecte, gravé d'après nature (deuxième planche). — Même pose que le précédent, mais sans papier et sans lorgnon.

In-8. — 1861.

18. BOSCH (Jacques), guitariste, gravé d'après nature. — Il est assis et joue de son instrument : rosette à la boutonnière.

In-fol. — 1883.

1. Eau-forte : le fond et l'habit clairs. Hauteur de la gravure, 41 cent., largeur 36 cent. — Une dizaine d'épreuves.

2. Avec le fond, les habits et la guitare teintés. — Tiré à 2 épreuves.

3. Reprises de pointe sèche dans le visage et les mains. — Tiré à 20 épreuves.

4. Trait carré. Hauteur de la gravure, 39 cent., largeur 32 cent. Sur la marge inférieure : *Jacques Bosch.*

19. BRACQUEMOND (Pierre), fils de l'artiste, d'après nature. — Tout jeune enfant, coiffé d'un béguin, de face.

Aquatinte en liqueur.

In-4. — 1872.

1. Le fond et le visage blancs.
2. Toute la planche couverte d'une teinte.

Très rare dans l'un et l'autre état.

» CHAMPFLEURY.—Voyez aux *Vignettes*, n° 374.

20. Chenavard, peintre. — Petit buste, tourné à droite. Il porte les cheveux demi-longs, la moustache et la barbe. Signé *B* au-dessus de l'épaule gauche.

In-18 carré. — 1860.

Rare.

21. CLADEL (Léon), homme de lettres, gravé d'après nature. — Assis à une table, de face, cheveux longs, toute la barbe ; coiffé d'un feutre ; le coude gauche sur une chaise, une cigarette entre le pouce et l'index de la main droite posée sur une feuille de papier blanc près d'un encrier.

Petit in-fol. — 1883.

 1. Eau-forte, l'habit blanc. — Très rare.
 2. Fond blanc, avec une masse d'ombre à droite. — Rare.
 3. La masse d'ombre a disparu, tout le fond est teinté d'une valeur grise. Signé au bas, à gauche, *Bracquemond*.

22. COMTE (Auguste), *fondateur de la religion de l'humanité*, d'après Joseph Guichard. — De trois quarts à droite, en buste. — Au bas et à gauche : *Joseph Guichard del. 1850, Bracquemond sculp. 1851 aqua-forti.*

In-8.

Portrait intéressant.

Les premières épreuves ont dans la légende les mots *auteur du culte* au lieu de *fondateur de la religion*. Elles ont été données par Poulet-Malassis à la bibliothèque d'Alençon.

23. COMTE (Auguste), d'après Joseph Guichard. — De trois quarts à gauche, la tête légèrement baissée.

In-8 carré. — 1855.

Inédit.

24. COROT. — Buste, de trois quarts à droite, cheveux blancs. — Signature *B*.

In-12 à claire-voie. — 1861.

Pour la *Gazette des Beaux-Arts*.

Il y a des épreuves avant la lettre.

25. CURZON (Alfred de), prix de Rome, paysagiste, gravé d'après nature. — Debout, accoudé à un meuble, la main gauche sur la hanche.

In-4. — 1853.

<small>Gravé à la même époque que les portraits de Jules Didier (n° 29), de Jules Laurens (n° 72) et de Méryon (n° 77). — Rare.</small>

» Dargenty. — Voyez *Échérac*.

26. DAUBIGNY, peintre, d'après nature. — De profil à gauche, cheveux longs, moustache, barbe en pointe. On voit le pouce de la main gauche passé dans une palette. Fond d'arbres. — Sur la marge inférieure : *Imp. Raymond rue des Noyers*.

In-8. — 1853.

<small>Tirage à 20 épreuves dont plusieurs avant la lettre. La planche détruite.</small>

27. Delacroix (Eugène). — Petit croquis à l'eau-forte, signé *B* au bas et à gauche.

In-18. — 1863.

<small>Inédit.</small>

28. DESFORGES DE VASSENS, ancien officier, d'après nature. — En buste, de trois quarts à gauche, en bras de chemise, tenant un chapeau ; moustache et barbiche. Au bas et à gauche, une tête de chien. Fond sombre. — Signé *Bracquemond inv. et fec.* Dans le haut, sur la gravure, *B à D. de V. 1856.*

In-4.

<small>Un seul état. Planche inachevée.

Voyez n°s 354 à 359 pour les illustrations des *Chansons de Desforges de Vassens*.</small>

29. DIDIER (Jules), prix de Rome, paysagiste, gravé d'après nature. — Debout, à mi-jambes, cheveux longs, collier de barbe. Il est appuyé sur un parapet et tourné vers la droite, le bras droit tombant le long du corps.

In-4. — 1853.

<small>Même format et même genre que les portraits de Curzon, Laurens et Méryon. — Rare.</small>

30. Du Bellay (Joachim), *gentilhomme angevin*. — Portrait-frontispice dans un petit encadrement orné. — Signé *B* au dessus de l'épaule gauche du personnage.

In-18. — 1868.

<small>Pour une édition de La Pléiade publiée par Lemerre.
1. Eau-forte.
2. Terminé, avant la lettre.
3. Avec la lettre.</small>

31. Dubouché (Adrien), fondateur du musée céramique de Limoges, d'après nature. — En buste, légèrement tourné à droite ; cheveux blancs, moustache, barbe en collier ; redingote boutonnée, ruban à la boutonnière.

In-4 à claire-voie. — 1876.

<small>1. Eau-forte. Hauteur de la planche aux témoins, 25 cent.
2. Remorsure de la redingote.
3. Hauteur de la planche aux témoins, 20 cent.</small>

32. Duchesne, ancien conservateur du Cabinet des Estampes. — Il est représenté en buste, de face, légèrement tourné à droite ; âgé, cheveux longs et blancs ; ruban à la boutonnière. — Signé *B* au bas et à droite.

In-12 à claire-voie. — Vers 1866.

1. Eau-forte, la figure à peine indiquée.
2. Tailles croisées sur l'habit, fleurettes ajoutées au gilet.
3. Travaux ajoutés, notamment sur la cravate et à la joue droite.

33. DUMAS (Alexandre), *peint d'après nature à l'époque où il composa Henri III, 1828 : Joseph Guichard pinx. F. Bracquemond sculp.* — De trois quarts à droite, chevelure exubérante et crépue; pourpoint de velours coupé en carré qui laisse voir une chemise blanche.

In-18. — 1852.

Ce curieux petit portrait a eu un grand nombre d'états.
Le premier, si nous ne nous trompons, doit être de forme ronde.
Nous avons sous les yeux un *cinquième état, août 1852*, au pourpoint blanc.
Le dernier état est avec la légende donnée plus haut et l'adresse : *Imprimerie Drouart, rue du Fouarre.*

34. Duverger, d'après nature, (première planche). — Petit portrait d'un homme âgé, assis, à mi-jambes, la main gauche reposant sur la jambe.

35. Duverger (deuxième planche). — Même dessin que la précédente, mais les mains jointes. — On lit difficilement la signature *F. B.* à rebours.

In-8. — Vers 1852.

36. Échérac (Arthur d'), inspecteur général de l'Assistance publique, écrivain (sous le pseudonyme de Dargenty), sculpteur et peintre, gravé d'après nature. — En buste, les bras croisés sur la poitrine : cheveux longs, moustache, barbe grisonnante. La tête est grandeur trois quarts de nature. — Non signé.

In-fol. — 1883.

1. Eau-forte. Sans le fond.
2. Toute la planche couverte d'une teinte de pointe sèche. Une lumière sur l'épaule droite.
3. La planche retravaillée ; le vêtement très sombre ; la lumière de l'épaule droite a disparu. La tête reprise à la pointe sèche.

Une douzaine d'épreuves en tout. La planche détruite. L'artiste a jugé avec raison que cette dimension de portrait excède ce qu'il est permis de demander à l'eau-forte.

37. ÉCHÉRAC (Arthur d'), gravé d'après nature. — Debout, dans un atelier où l'on voit une petite statue. A mi-corps, cheveux longs, toute la barbe ; coiffé d'un béret, tenant de la main gauche un pince-nez. — Non signé.

In-fol. — 1883.

1. Eau-forte. L'habit blanc.
2. L'habit amené à sa valeur au moyen de tailles extrêmement fines à l'eau-forte, si menues et si serrées qu'à première vue on pourrait croire à un travail d'aquatinte.

38. EDWIN EDWARDS, peintre-graveur anglais, mort en 1879, d'après nature. — Il est à la fenêtre de son atelier, gravant de la main gauche, vu de face, la tête baissée, sa glace posée devant lui sur un chevalet ; longue barbe grisonnante ; il porte des lunettes.

In-8 carré. — 1872.

1. L'embrasure et les boiseries de la fenêtre sont blanches.
2. Tailles de pointe sèche sur la boiserie, derrière la tête.
3. Travaux de pointe sèche dans la tête. (État très difficile à distinguer du précédent.)
4. Tailles diagonales sur le dos du miroir, et tailles horizontales dans l'embrasure de la fenêtre.
5. Le pouce de la main droite a été ajouté.
6. Le pouce a été retranché.
7. A paru dans le *Cahier d'études de la Société des Aquafortistes belges.*

39. ÉRASME, d'après Holbein. — De profil à gauche, écrivant. (Tableau du Musée du Louvre).
Grand in-4. — 1863.

Une des eaux-fortes capitales de l'œuvre. — Commandée par le Ministère d'État.

1. Au bonnet et au vêtement entièrement blancs. — De cet état, extrêmement intéressant, il n'a été tiré que 4 épreuves. (Reproduction gillotée dans la *Gazette des Beaux-Arts*, 1884).

2. La planche entièrement couverte. La bande de velours du manteau est traitée par des travaux irréguliers qui la font prendre pour de la fourrure. — Très rare, ainsi que les quatre états suivants (5 ou 6 épreuves de chaque).

3. Le premier travail de cette bande effacé, et remplacé par un rang de tailles régulières qui indiquent bien du velours. Au bas de cette bande, une ligne blanche laissée par l'effaçage.

4. La ligne blanche de l'état précédent a disparu.

5. La bande de velours a un rang de tailles de burin diagonales de droite à gauche. La planche est retravaillée.

6. Toutes les parties foncées de la planche remordues. Un point blanc qui se trouvait sur le haut de la paupière est éteint par une taille.

7. Traits vigoureux d'eau-forte indiquant les plis de la manche. Sur la marge inférieure, à droite, en quatre lignes : *A mon cher maître Joseph Guichard*. — Tirage à 25 épreuves.

8. Sans aucune lettre. La dédicace à Joseph Guichard effacée. — Tirage à 100 épreuves.

9. Avec le nom *Didier Érasme*, les noms du peintre et du graveur, et l'indication *Imp. A. Salmon, Paris*. — Tirage à 100 épreuves.

10. Avec le nom de *Chardon* comme imprimeur. (Se vend à la Chalcographie).

40. Eschassériaux (le Baron), d'après un portrait communiqué au graveur. — En buste, habit, gilet blanc et cravate blanche.
In-18. — 1853.

41. Eschassériaux (Copie d'un portrait d'homme appartenant à la famille). — Le personnage est en buste, de trois quarts à droite, cheveux courts ; gilet blanc, décoration à la boutonnière.

In-18. — 1853.

<small>Cette petite pièce et la précédente, sans importance.</small>

» Eugénie (l'Impératrice). — Voyez aux *Lithographies*, n° 739.

42. Fantin-Latour, peintre, gravé d'après nature. — Il est vu en buste, légèrement tourné à droite ; cheveux renvoyés en arrière, moustache.

In-8. — 1853.

<small>Très rare.</small>

43. Fernand, *grand troisième rôle du théâtre de Montparnasse, en costume de seigneur*, d'après nature. — Il est debout, appuyé contre un décor, en costume Renaissance. — Signé *Bracquemond* au bas et à gauche.

Petit in-fol. — 1876.

<small>1. Eau-forte. On lit dans le haut, à droite, le nom et la qualité du personnage, à la pointe.
2. Toute la planche couverte d'une aquatinte au sel. La légende du haut a disparu.
3. Aquatinte en liqueur sur toute la planche. Reprise d'eau-forte dans le pourpoint et dans les arbres indiqués sur le décor.

Ce Fernand servait de modèle dans les ateliers.</small>

44. Fillon (Benjamin). — En buste, de face, légèrement tourné vers la gauche ; cheveux rejetés en arrière, moustache et barbiche grises. — Signé au bas, à gauche, *Bracquemond*.

In-18 carré. — 1876.

1. Eau-forte.
2. Dans le fond à gauche, pointe sèche verticale.
3. Tailles diagonales de droite à gauche.

45. Galilée, petit buste. — Signé *B*.
In-18.

Pour un volume de Ph. Chasles, publié par Poulet-Malassis, 1862.

46-48. Garibaldi. — Napoléon III. — Victor-Emmanuel.

3 planches grand in-4 à claire-voie. — 1859.

Nous devons réunir en un seul article ces trois portraits, faits de chic, en trois jours, à l'époque de la guerre d'Italie. Ils sont tous trois signés *H. Dex.* — Il n'a été tiré que 4 épreuves de chaque portrait.

49. GAUTIER (Théophile). — En buste, de trois quarts, presque de profil, tourné vers la droite; coiffé d'un bonnet grec. — Signé *Bracquemond, d'après la photographie de Nadar*.

1. Eau-forte, le fond blanc. Très bel état. — 4 épreuves.
2. Des états intermédiaires existent, mais ne nous sont pas connus.
3. Avec le nom *Téophile* (sic) à l'eau-forte. C'est le bel état de la planche. — Très rare.
4. Le nom *Th. Gautier* au double trait gravé. Dans le haut : *l'Artiste*. La planche est encore bonne.
5. Le mot *l'Artiste* effacé. Adresse de *l'Alliance des Arts* sur la marge inférieure. Dans cette condition la planche est très inférieure comme qualité de tirage. Néanmoins, il en a été vendu une quantité considérable d'épreuves.

50. GAUTIER (Théophile). — Tête de trois quarts à droite; coiffé d'un bonnet grec. (Même type que le précédent, mais plus petit.)

1. La tête seule, sans cadre. Héliogravure faite par A. Durand sur le portrait précédent.

2. La tête retouchée ; dans un médaillon rond ,entouré d'un encadrement en forme de pierre funéraire indiqué au trait.

3. Remorsure et retouches.

4. Avec le nom du personnage sur la tablette de l'encadrement. A paru dans *Le Tombeau de Théophile Gautier*, joli volume de Lemerre, 1873.

5. L'encadrement et le trait rond du médaillon effacés. Il ne reste plus dans le haut de la planche que la tête, à claire-voie, c'est-à-dire sans aucun encadrement.

6. La planche coupée. Le vêtement prolongé par le bas pour faire perdre à l'ensemble du dessin la forme ronde qu'il avait précédemment. Au bas et à gauche la signature *B*.

51. Gérard de Nerval, Balzac, Courbet, Wagner. — Quatre petits médaillons, dans les branches d'un laurier.

In-8.

Frontispice pour *Grandes figures d'hier et d'aujourd'hui*, par Champfleury (Poulet-Malassis, 1861, in-12).

Cette pièce pourrait être à sa vraie place dans la section des *Vignettes*.

52. Goncourt (Edmond et Jules de), (première planche). — Profils sur deux médaillons accolés. Une branche de cyprès passe derrière le médaillon de Jules.

In-8 en largeur. (Largeur aux témoins, 15 cent.; hauteur, 11 cent.). — Vers 1872.

1. Morsure venue par taches.
2. Reprise des profils à la pointe sèche.

Planche abandonnée. — Épreuves très rares.

53. Goncourt (Edmond et Jules de), (deuxième planche). — Même composition que la précédente.

In-8 en largeur. (Largeur aux témoins, 17 cent. Hauteur, 15 cent.)

1. Eau-forte.
2. Travaux de pointe sèche ajoutés. Trait carré.

A paru dans *L'Art au XVIII° siècle*.

54. GONCOURT (Edmond de), d'après nature. — De face, dans son cabinet de travail ; cheveux et moustache blancs ; cravate-foulard. Au fond une glace dans laquelle se réflètent la croisée, le plafond orné d'une chimère japonaise, un vase en biscuit de Vincennes, une bibliothèque. A gauche de la glace un bas-relief de Clodion et un bronze japonais. Le personnage a les deux mains l'une sur l'autre, la droite tient une cigarette. Il est devant un meuble en X sur lequel est un portefeuille d'estampes dont on lit en partie le titre : (*Eaux-f*) *ORTES* (*par J*) *ULES* (*de Gon*) *CO* (*ur*) *T*. Pieuse pensée de M. Edmond de Goncourt qui a tenu à ce que le nom de son frère figurât sur la planche.

In-fol. — 1882.

1. Eau-forte. L'habit complètement blanc. — Tiré à environ 20 épreuves.

2. L'habit uniformément teinté par des tailles croisées. Le meuble en X et le portefeuille ont été ajoutés. La fumée de la cigarette est blanche. État très intéressant. — 6 épreuves.

3. Remorsure. Masses claires et obscures sur le vêtement. Tailles verticales sur tout le fond de la glace. Le panneau du mur à gauche est blanc. La fumée de la cigarette est teintée. — 6 épreuves.

4. Le panneau et le dessus du portefeuille sont teintés. — 6 épreuves.

5. Indication de plis dans l'habit. Le luisant du bois, à l'angle de la traverse du meuble en X, a été couvert d'une taille. Ombre portée sous le nœud de ruban qui attache le portefeuille. — 6 épreuves.

6. La lettre *T* qui finit le nom de Goncourt sur le portefeuille est noire, au lieu d'être blanche comme dans l'état précédent. — 6 épreuves.

7. État peu différent du précédent. — 6 épreuves.

8. Ne se distingue des deux précédents que par un aspect d'ensemble plus net et plus pur. — Tiré à 25 épreuves sur parchemin et 150 épreuves sur papier du Japon. Ces épreuves sont signées à la main.

55. Goncourt (Edmond de). — Reproduction réduite du portrait précédent.

In-12. — 1883.

1. Héliogravure d'après le second état du grand portrait, avec le panneau et le portefeuille blancs. Signé en haut et à gauche *Bracquemond inv. et fec.*

2. Reprise de cette planche par des travaux d'eau-forte.

3. Signé *B* à la pointe sur la marge du bas, à droite.

56. GRANGER (Madame), d'après Ingres. — Debout, à mi-corps, légèrement tournée à gauche.

In-4. — 1867.

1. Eau-forte. Hauteur de la planche aux témoins, 29 cent.

2. Travaux de pointe sèche. La signature *Ingres à Rome 1811* à droite de la planche.

3. La signature d'Ingres est à gauche. Hauteur de la planche aux témoins, 24 cent.

4. La planche a paru dans la *Gazette des Beaux-Arts*, mai 1867, avec la légende *Portrait de femme*, les noms des artistes et celui de l'imprimeur Salmon.

57-60. Guichard (Joseph, Pierre et Jacques). — Croquis à l'eau-forte, gravés d'après nature au revers des planches de cuivre sur l'endroit desquelles sont les quatre essais de paysages catalogués plus loin sous les n[os] 128 à 131.

1. Croquis du peintre Joseph Guichard, d'un enfant jouant du piano, etc.

2. Croquis de Joseph Guichard, coiffé d'une calotte, la tête appuyée sur la main droite, mous-

tache et barbiche. Ce croquis est sur la droite de la planche.

3. Croquis de Pierre Guichard enfant, assis les mains sur les genoux. Indication d'une main sur la poitrine. Dans le bas à droite on lit à rebours l'adresse du planeur : *20 rue de la Huchette, Paris.*

4. Croquis de Jacques Guichard, enfant, debout, jouant du violon.

<small>Tirage à très petit nombre d'épreuves.</small>

61. HERVILLY (Ernest d'), poète, d'après nature. — En buste, de trois quarts à droite, cheveux rejetés en arrière, longue barbe, le bras droit posé sur une table, un cigare dans la main gauche.

Petit in-fol. — 1883.

<small>Un seul état, inachevé. Non signé. La planche existe.</small>

62. Holbach (le Baron d'), petite eau-forte d'après Carmontelle.

In-18. — 1851.

63. HOSCHEDÉ, d'après nature. — En pied, uniforme de lieutenant de la garde nationale (siège de Paris), la main gauche sur la poignée de son sabre.

In-4. — 1871.

<small>Un seul état, inachevé.</small>

64. Houssaye (Henri), enfant. — Petit buste dans un médaillon ovale. Cheveux en boucles, la tête enveloppée dans le capuchon d'un burnous.

In-12 ovale. — Vers 1854.

<small>Plusieurs états. (Nous sont inconnus.)</small>

65. Kant (Emmanuel), *philosophe allemand.* — De profil à gauche.

In-18. — 1852.

1. Avant la lettre.
2. Avec la lettre et l'adresse de Vignères.

On sait que l'honnête et soigneux Vignères, marchand d'estampes et expert, était la providence des amateurs de portraits pour illustrations de livres. Il avait fait graver, dans les prix doux, une quantité considérable de portraits de personnages de toute époque et de toute condition. Le Kant ici indiqué est un de ces portraits-là.

66. Kean (Charles), dessinateur anglais, gravé d'après nature. — Tourné à droite, assis et dessinant sur bois. Cheveux frisés, moustache, barbiche. Derrière lui, accrochée au mur, une cornemuse.

In-4. — 1871.

Reproduit en 1884, par le procédé Gillot, dans la *Gazette des Beaux-Arts*, (article sur Bracquemond).

67. La Bruyère, (première planche). — De trois quarts à droite. Les boutons se détachent en blanc sur l'habit.

In-18. — 1872.

Pour l'éditeur Lemerre. Il y a trois états de cette petite planche.

68. La Bruyère, (deuxième planche). — Même dessin que le précédent ; les boutons se détachent en noir sur l'habit.

In-18.

Trois états. Au dernier, sur la marge inférieure : *Imp. A. Salmon.*

69. Lafond (Alexandre), peintre, d'après nature. — De trois quarts à droite, en buste, assis ; le coude

appuyé sur une table où se voit un crayon posé sur un album ouvert. — Signé sur la marge inférieure, à la pointe : *Bracquemond*.

In-4. — 1862.

» La Fontaine. — Voyez aux *Vignettes*, n° 436.

» Lamartine.

L'histoire du portrait de Lamartine par Bracquemond a été racontée par Charles Monselet dans le journal *l'Estampe*, auquel nous l'empruntons en entier : il serait dommage d'en perdre un mot :

« UN PORTRAIT DE BRACQUEMOND.

» — M. de Lamartine ?
» — C'est ici.
» Et mon ami le dessinateur-graveur Bracquemond entra
» dans le chalet du bois de Boulogne dont la ville de Paris
» avait fait don au grand poète pour y abriter ses dernières
» années.
» — Maître, dit-il à Lamartine, je viens faire votre por-
» trait.
» Bien vieux, bien cassé était alors l'auteur des *Girondins*
» et de tant de chefs-d'œuvre. Boutonné dans sa redingote,
» il avait l'air, comme on l'a écrit, d'un ancien maître
» d'armes.
» Il dit à Bracquemond, avec sa courtoisie de gentil-
» homme :
» — Soyez le bienvenu, monsieur... Je ne comptais plus
» sur une semblable bonne fortune... Un portrait de moi, ce
» sera sans doute le dernier... J'allais me mettre au travail...
» Enfin, n'importe !... Combien vous faut-il de temps pour
» votre séance ?
» — Une heure à peu près, monsieur de Lamartine, car
» je ne voudrais pas abuser de vos précieux instants.
» — Eh bien ! monsieur, commencez.
» Et Lamartine se plongea dans une immense bergère où,
» après avoir pris la pose indiquée, il ne tarda pas à tomber
» dans un profond sommeil.
» Au bout d'un quart-d'heure, le grand homme *soufflait*
» *des pois*.

» Bracquemond se garda bien de le déranger dans cette
» benoîte opération. Il en profita même tout à son aise pour
» prendre la configuration de ses traits augustes et fatigués.

» Il poussa même la discrétion jusqu'à se retirer avant
» qu'il se fût réveillé...

» Huit jours après, l'ami Bracquemond revenait au chalet
» du bois de Boulogne pour soumettre et offrir quelques
» épreuves de son travail à M. de Lamartine.

» — C'est superbe, monsieur Bracquemond ! lui dit celui-
» ci : oui, c'est bien moi, tel que vous m'avez saisi dans la
» pose que j'avais adoptée... et dans l'état d'âme où je me
» trouvais... Attendez ! je veux vous en laisser un souvenir !

» Et, s'emparant d'une plume, l'auteur de *Jocelyn* écrivit
» ces mots au dessous de son image :

» *En écoutant Dieu !*

» CHARLES MONSELET. »

C'est joli et caractéristique, n'est-ce pas ? Et je vois déjà des collectionneurs qui rêvent de posséder la précieuse épreuve annotée.

Eh bien, voici qui est mieux :

CE PORTRAIT N'EXISTE PAS !

BRACQUEMOND N'A JAMAIS VU LAMARTINE !

L'anecdote est une pure plaisanterie de l'invention de Monselet ; il est vrai qu'elle est joliment trouvée.

Mais si nous avions omis de cataloguer ici un portrait *qui n'a pas été gravé*, on aurait certainement cru à une erreur impardonnable de notre part.

70. **Langlois de Pont-de-l'Arche.** — De face, accoudé à un parapet. Au fond, à droite, la flèche de la cathédrale de Rouen.

In-4. — 1873.

En tête de l'*Album des dessins de Langlois de Pont-de-l'Arche*, publié à Rouen en 1873 (voyez plus loin, la pièce n° 335).

1. Eau-forte.
2. Pointe sèche sur toute la planche.

71. **Lantara**, d'après une esquisse de Joseph Vernet. — De profil, tourné à droite, la tête fortement ren-

versée en arrière. — Dans le bas et à gauche, peu visible, la date 57 à rebours.

In-8.

> 1. Eau-forte.
> 2. Travaux ajoutés. Toutes les lumières de la figure adoucies, notamment au front.
> Publication de *l'Artiste*.

» La Rochefoucauld. — Voyez aux *Vignettes*, n° 438.

72. LAURENS (Jules), voyageur en Orient, peintre et lithographe, gravé d'après nature. — Assis, à mi-jambes, de face, légèrement tourné à gauche. Dans le haut, à gauche, le nom du personnage en caractères arabes.

In-4. — Vers 1853.

> Même format et même genre que les portraits de Curzon, Didier et Méryon.

» Laval (le Père). — Voyez aux *Lithographies*, n^{os} 740 et 741.

73. LEGROS (Alphonse), peintre, gravé d'après nature. — En buste, de trois quarts à droite, tête légèrement baissée ; cheveux longs et barbe ; à gauche on voit une porte ouverte.

In-8. — 1861.

> 1. A mi-jambes. On voit les mains.
> 2. Planche coupée. Sans les mains. Publiée par Cadart, 1875.

74. LELAND (Charles), poète américain, gravé d'après nature à Londres. — En buste, presque de face, légèrement tourné à droite, barbe longue.

Les épaules et le vêtement indiqués par un trait. Sans aucune lettre.

In-8 à claire-voie. — 1871.

75. MANET (Édouard), peintre, d'après nature. — De face, légèrement tourné vers la droite. Il porte les cheveux rejetés en arrière, et toute la barbe.

In-8 à claire-voie.

<small>Pour l'*Étude sur Manet*, d'Émile Zola, parue chez Dentu en 1867.</small>

76. Maurice (Gustave), peintre, d'après nature. — De trois quarts à droite : cheveux ras, il porte toute sa barbe ; redingote boutonnée par un bouton, ruban à la boutonnière de droite.

Grand in-8 à claire-voie. — 1862.

<small>1. État d'eau-forte, à claire-voie. La redingote presque blanche.</small>

<small>2. Terminé. La redingote est noircie à l'aquatinte. Trait carré.</small>

77. MÉRYON (Charles), graveur à l'eau-forte, gravé d'après nature. — De trois quarts, tourné vers la droite, assis sur une chaise, la main droite sur les genoux, la gauche sur le dossier de la chaise. Regard étrange et très caractéristique.

In-4. — 1853.

<small>1. Il est très important de noter que la planche originale a tiré 10 épreuves seulement, après quoi elle a été détruite par Méryon. C'est une des pièces les plus rares et les plus intéressantes de l'œuvre de Bracquemond.</small>

<small>2. Les épreuves qu'on trouve communément sont une reproduction par le procédé Amand-Durand. Elles se distinguent des épreuves originales par une reprise au burin qui forme comme une grosse S noire sur la tempe droite.</small>

<small>2^b. La planche d'héliogravure a ensuite été légèrement</small>

diminuée de format et on a ajouté dans le haut à gauche l'inscription : $\genfrac{}{}{0pt}{}{\textit{à Ch. M.}}{\genfrac{}{}{0pt}{}{B}{\textit{1853.}}}$

2c. Enfin on a ajouté les mots *Gazette des Beaux-Arts* et *Imp. A. Salmon*.

Une reproduction de ce portrait par le procédé Gillot a été donnée dans *l'Art*, 1878.

78. MÉRYON (Charles), gravé d'après nature. — De profil. Dessin simulant une pierre sculptée.

In-8. — 1854.

1. Eau-forte originale par Bracquemond. Sur la pierre on lit *Ch. Méryon*, dans le haut, à gauche. En dedans du trait carré, *B à C. M.* Signé *B.* sur la pierre, à droite.

Tirage à 5 ou 6 épreuves avant les vers, tirées par Méryon lui-même, et à une cinquantaine d'épreuves avec cette légende :

Messire Bracquemond
A peint en cette image
Le sombre Méryon
Au grotesque visage,

l'adresse de Méryon, *rue St Étienne du Mont 26*, et la date *mdcccliv*. Ces épreuves étaient destinées à figurer en tête du cahier des eaux-fortes de Méryon.

2. Reproduction par l'héliogravure. On la distingue à des travaux de pointe sèche sur le fond de la pierre, autour de la tête.

3. Gillotage plus petit, sur le titre de *Notes et Souvenirs sur Charles Méryon*... par Aglaüs Bouvenne. Paris, Charavay, 1883.

79. Meyerbeer. — Petit buste, de trois quarts à droite. — Sous la gravure, à droite, en caractères à peine visibles : *B. d'ap. l. phot. Nadar.*

In-32 à claire-voie. — Vers 1861.

80. MEYER-HEINE, chef émailleur de la manufacture de Sèvres, gravé d'après nature. — De face, à mi-corps, à cheval sur une chaise dans l'embrasure

d'une fenêtre ouverte. Dans le fond, à droite, des arbres.

In-4 en largeur. — Vers 1872.

1. Eau-forte.
2. La signature *Bracquemond* en haut, à droite.
3. Avec les mots *Dernière réflexion* au bas, à droite, et l'adresse de la V^{ve} Cadart.

» Molière. — Voyez aux *Vignettes*, n° 440.

81. Montaigne, d'après une lithographie de L. Hamon faite sur une peinture du temps.

In-12. — 1876.

1. Eau-forte.
2. Travaux dans toute la planche.
3. Pointe sèche éteignant les clairs de l'oreille.

Ce portrait, exécuté pour l'éditeur Lemerre, n'a pas été publié. — Tiré en tout à 6 épreuves.

82. Montègre (le Docteur de), d'après Lagrenée. — En buste, de face, la tête tournée à droite et relevée ; cheveux noirs ; petits favoris venant à moitié joue ; cravate foulard, redingote ouverte.

In-8 carré. — 1852.

Tirage à 4 épreuves.

» Napoléon III. — Voyez plus haut, n° 47.

83. Nerciat (André de). — Profil dans un médaillon attaché par un nœud de ruban.

In-8.

Pour ses *Contes*, publiés à Bruxelles en 1867.

84. Poulet-Malassis (Auguste), libraire-éditeur. — En buste, de trois quarts à droite, cheveux ramenés

derrière la tête, moustache et barbiche ; redingote à collet de velours, cravate à nœud flottant.

In-12 à claire-voie. — 1878.

 1. Eau-forte pure.
 2. Reprise générale des travaux.
 3. Avec le fac-simile de la signature *A. Poulet-Malassis* sur la marge inférieure, et l'indication *Imp. Lemercier et Cie Paris.* — (En tête du *Catalogue de la vente de la Bibliothèque de Poulet-Malassis, 1 Juillet 1878 et jours suivants.* Paris, Baur, in-8).

» Prévost (l'Abbé). — Voyez aux *Vignettes*, n° 439.

85. Puvis de Chavannes, peintre, gravé d'après nature. — En buste, de face, légèrement tourné à droite ; il a toute sa barbe.

In-12. — 1862.

 Esquisse à l'eau-forte, dont il n'a été tiré que quelques épreuves.

86. Puvis de Chavannes. — Copie en charge du précédent.

In-18 à claire-voie. — 1862.

 Ce n'est qu'un croquis tiré à 4 épreuves.

87. Queslus (Mr de), *mignon du roy Henry troisième*, d'après une estampe du temps. — Signé *B* à gauche.

In-12. — 1852.

 1. Avant la lettre.
 2. Avec la lettre.
 Portrait exécuté pour Vignères.

88. Rabelais, (première planche.) — De trois quarts à gauche.

In-18. — 1868.

89. Rabelais, (deuxième planche). — De trois quarts à droite.

In-18. — 1868.

> Ce portrait et le précédent, gravés pour Lemerre.—Voyez aux *Vignettes* la suite des illustrations pour Rabelais.

90. Raffet, *né à Paris en 1804, mort à Gênes en 1860*. — En buste, de trois quarts à gauche, cheveux longs séparés à gauche, moustache et mouche; redingote boutonnée par le bouton du haut, ruban à la boutonnière; petit nœud de cravate chiffonné.

In-32 carré.

> Pour le *Catalogue de l'Œuvre de Raffet* par M. Giacomelli, un vol. in-8, 1862.
>
> 1. Avant la lettre.
> 2. Avec la lettre.
>
> Avant cette planche définitive, le graveur avait fait les trois planches dont nous allons parler.

91. Raffet. — Même dessin et même format que le précédent. L'expression du visage diffère, le regard étant tourné vers l'extrême gauche du spectateur. Le corps de face, très légèrement incliné à gauche. Redingote à collet de velours noir, ouverte.

92. Raffet. — Même dessin et même format que les précédents. La redingote est boutonnée par deux boutons, ruban à la boutonnière du haut. La cravate, sans plis, déborde sur le col de la redingote.

> 1. La tête seule, et la cravate.
> 2. La redingote ajoutée.
> 3. Remorsure.

93. Raffet. — Même dessin et même format que le n° 90, avec cette seule différence qu'on ne voit pas

le ruban à la boutonnière, que la redingote est très foncée de ton, et que le fond de la planche est noir au lieu d'être clair.

Les trois planches n°ˢ 91, 92 et 93 étant des essais abandonnés, il n'en a été tiré que très peu d'épreuves.

» Régnier (Mathurin). — Voyez aux *Vignettes*, n° 437.

94. ROBERT (Louis), *administrateur de la manufacture nationale de porcelaine de Sèvres*, d'après nature. — A mi-corps, assis sur un fauteuil de style Louis XVI, tourné vers la droite, la main droite sur le bras du fauteuil.

Petit in-fol. — 1873.

1. Eau-forte. Rare.
2. La partie de l'habit qu'on voit sous le bras du fauteuil est fortement ombrée. Signature *Bracquemond* à la pointe sèche, au bas et à droite, peu visible.
3. Au bas et à gauche : *à Mʳ L. R, Bracquemond 1873.*
4. Dans le haut et à droite, gravés, le nom et la qualité du personnage.

95. Simart, sculpteur, en 1833, d'après le médaillon de David d'Angers. — Profil.

In-18. — Vers 1862.

Destiné à la *Gazette des Beaux-Arts*.

96. TRIPIER (le Docteur), d'après nature. — De face, la tête demi-nature; il porte les cheveux séparés sur la gauche du front, des moustaches et toute la barbe taillée en pointe. Un col montant un peu évasé, cravate noire; on voit un bouton de la chemise, le haut du gilet et le col de la redingote.

In-4. — 1879.

1. Eau-forte. La planche très claire.

2. Travaux légers sur toute la tête, indication de la cravate et du gilet.
3. Teinte sur l'habit, mordue à l'acide.
4. Teinte de lime ajoutée sur l'habit. Travaux dans le visage.
En tout 20 épreuves. — Planche inachevée et biffée.

Il a été fait une photogravure du dessin de Bracquemond, par le procédé Lemercier. Signé au bas et à gauche, *Bracquemond 1879*. In-4.

Autre reproduction du dessin de Bracquemond, par le même procédé, mais plus petit. Sur la marge inférieure : *A mon ami Tripier, Bracquemond 1879*. In-8.

» Victor-Emmanuel. — Voyez plus haut, n° 48.

» Viggiani. — Voyez aux *Lithographies*, n° 742.

Nous avons catalogué les portraits dans l'ordre alphabétique, afin de faciliter les recherches. Mais il sera très facile d'en dresser une liste par ordre chronologique, la date étant indiquée à chaque portrait.

Il sera également facile d'établir un classement chronologique d'ensemble de l'œuvre de Bracquemond, au moyen des dates données pour les pièces comprises dans les sections I, V, VI, VII. Quant aux pièces comprises dans les sections II, III et IV, elles ont été cataloguées dans l'ordre chronologique, aussi exact que nous avons pu l'obtenir en faisant appel à la mémoire de l'artiste.

II

EAUX-FORTES ORIGINALES

POINTES SÈCHES

ESSAIS DE PROCÉDÉS, ETC.

97. Petite étude à l'eau-forte. — Au fond, à gauche, une chandelle allumée posée sur une table. Au premier plan, à gauche, se profile en sombre la silhouette d'un jeune garçon, tourné vers un enfant plus petit qui est à droite.

In-32. — 1850.

1. Eau-forte.
2. Travaux ajoutés.

Les deux états aussi rares l'un que l'autre. Il n'existe en tout que 3 ou 4 épreuves de ce petit croquis, l'un des premiers essais du graveur.

98. VIEILLE BOYAUDERIE A MEUDON. — Groupe de constructions dans le genre d'une ferme; on voit au milieu de la composition une femme ouvrant la porte de la cour entourée par ces constructions. A droite est une porte à un vantail et une palissade. A gauche, des arbres et l'indication d'un homme.— Sans aucune lettre.

In-4 en largeur (L. 19 cent.; H. 9 cent.). — 1850.

De toute rareté. (Cabinet des Estampes).
Bracquemond a fait à cette époque d'autres vues de Meudon. Il nous a été impossible d'en rencontrer des épreuves, et l'artiste n'a pu nous fournir aucune indication sur leur nombre exact ou sur les sujets représentés.

99-108. Sujets tirés des Fables de La Fontaine. — Ce ne sont point des vignettes, mais plutôt des paysages de diverses dimensions, appropriés aux fables par l'adjonction de petits personnages ou de sujets accessoires.

1. Titre. *8 | Sujets tirés des Fables | de | La Fontaine | dessinés et gravés par | Félix Bracquemond 1852 | Imprimerie Aug^{te} Delâtre rue de Bièvre | Paris |.* — Cette légende se lit, sur un panneau dans le bas duquel est un petit paysage, entre le titre et l'adresse du graveur.

Grand in-8.

2. *N° 1. La Laitière et le Pot au lait* (le numéro et l'inscription *à la pointe*, ainsi que pour les pièces suivantes). — La laitière est à gauche sur le chemin. Un bouquet d'arbres à droite. Effet de soleil couchant. — Marqué dans l'angle supérieur gauche *B*. Au bas, *Imp. Delâtre paris.*

In-8 carré.

3. *N° 2. L'Enfant et le Maître d'école.* — Le maître d'école est à gauche, au bord de la rivière. — Dans le haut à gauche *Bracquemond*. Au bas, *Imp. Delâtre paris.*

In-8 en largeur.

4. *N° 3. Philomèle et Progné.* — Lisière d'un bois qui occupe la partie gauche de la planche. Le rossignol est posé sur une branche, l'hirondelle vole à la même hauteur. — Signé *B*, et indication *Imp. Delâtre paris.*

In-8 carré.

5. *N° 4. Le Pot de terre et le Pot de fer.* — Ils sont dans un chemin bordé à droite par de hautes

verdures et à gauche par le mur d'un parc. Sur ce mur la lettre B. — *Imp. Delâtre Paris*.

In-8 carré.

6. *N° 5. L'Enfouisseur et son Compère*. — On les distingue à droite, au pied d'un grand arbre sur un tertre. A gauche, un chemin ; au fond, des arbres. Effet de soleil couchant. — En haut à gauche *Bracquemond*. Au bas, *Imp. Delâtre*.

7. *N° 6. Le Petit Poisson et le Pêcheur*. — Le pêcheur est assis sur un pont de bois. — Dans le haut à droite un *B*. Au bas *Imp. Delâtre*.

In-8 carré.

8. *N° 7. Le Héron*. — Il est au bord d'une mare, dans un bois. — Sur la marge du haut *La Fontaine*; dans le bas à gauche, *Bracquemond* ; à droite, *Imp. Delâtre*.

In-8 en largeur, presque carré.

9. *N° 8. L'Huître et les Plaideurs*. — On distingue la silhouette des trois petits personnages au bord de la mer. A gauche, sur une falaise, un grand arbre. — *Imprimerie Delâtre paris*.

Grand in-8 en largeur.

A ces pièces s'ajoute la suivante :

10. *Le Bûcheron et Mercure*. — Le bûcheron est assis au pied d'un arbre, Mercure lui offre la cognée.

Il y a un premier état de cette planche, in-4, en hauteur et étroit, avant la lettre et avec le nom de *Drouart* comme imprimeur.

Puis la planche a été coupée et réduite au format in-12 ; le haut de l'arbre a ainsi disparu. Avec le titre de la fable, et l'adresse de *Delâtre*.

109. Le Fou qui vend la sagesse. — Il distribue ses brassées de fil et des soufflets. — Cette eau-forte n'a rien de commun avec la suite précédente. Ici les personnages sont grands, comme il conviendrait pour l'illustration d'un volume in-8. — Dans le haut à gauche un *B*.

In-8.

110. LE HAUT D'UN BATTANT DE PORTE. — Sur une porte de grange, dont on voit à droite une ferrure avec un gond, sont cloués un corbeau, un moyen-duc, entre les deux un oreillard, et au dessous un épervier. Au bas, sous le moyen-duc, une planchette avec ces vers :

> *Ici tu vois tristement pendre*
> *Oiseaux pillards et convoiteux.*
> *A leurs pareils c'est pour apprendre*
> *Que voler et voler sont deux.*

In-fol. en largeur. — 1852.

Eau-forte capitale et célèbre. (Parmi les artistes il est passé en habitude, pour désigner Bracquemond première manière, celui des eaux-fortes originales, de dire : « le Bracquemond du *Battant de porte* ».) Il importe d'en bien connaître les états.

1. Les oiseaux et la chauve-souris seuls avant le fond. — Rarissime, et très beau. — Tirage à 4 épreuves.

2. Avec le fond et la signature $\genfrac{}{}{0pt}{}{Bracquemond}{inv\ \&\ fec}$. — Très rare.

3. Avec le titre *Le Haut d'un Battant de porte* inscrit à la pointe, ainsi que l'adresse *Imp. Delâtre, rue de Bièvre 19, Paris*. Sans la planchette. — Une trentaine d'épreuves.

4. Avec la planchette et le quatrain. — Très bel état ; il en a été tiré une trentaine d'épreuves *sur un très fort papier vergé de Hollande*, dont se servait l'artiste.

La planche fut ensuite vendue *quinze francs* à Mme Avenin, éditeur, qui l'usa, en faisant de nombreux tirages sans l'aciérer. Ces épreuves sont *sur papier ordinaire*.

5. Tirage plus récent effectué en 1865 par Cadart : avec le titre, et la signature *au trait* dans la marge, l'adresse de Delâtre, *rue St-Jacques 303*, et celle de Cadart et Luquet. La date *1852*, sur la gravure, a été remplacée par celle de *1865*. Dans cet état, la planche est fatiguée.

Il y a, croyons-nous, des épreuves avec le titre, mais où l'adresse de Cadart et celle de Delâtre ne figurent pas. Ces épreuves n'en sont pas moins postérieures à celles qui portent ces adresses.

Enfin, nous avons vu de cet état des épreuves tirées *sans la lettre* ; mais la substitution de la date 1865 à celle de 1852 ne permet pas de les prendre pour de véritables épreuves *avant la lettre*.

Une reproduction du *Battant de porte* par le procédé Yves et Barret, dans *l'Art*, 1878.

111. SARCELLES. — Un marais, avec de grandes herbes. Quatre sarcelles nagent ; une autre s'envole et va rejoindre six sarcelles qu'on voit dans le haut du ciel. — Signé à l'angle supérieur droit : *Bracquemond*.

In-4 en largeur.

1. Avant les herbes du fond. Avec un saule, et une indication de terrain. — Tiré à 2 épreuves.

2. Le saule et le terrain à moitié effacés. — Tiré à 3 ou 4 épreuves.

3. Avec les grandes herbes dans le fond. Le titre *Sarcelles* inscrit *à la pointe*, ainsi que l'adresse *Imp. Delâtre rue Bièvre 19*. C'est le bel état de la planche. — Une trentaine d'épreuves *sur très beau papier vergé de Hollande*.

4. Le titre, la signature, l'adresse de l'imprimeur et de Cadart *au trait* (publication ultérieure).

Même observation que pour la planche précédente, au sujet des épreuves tirées *sans lettre*.

112. PERDRIX. — Un champ ondulé en colline, à la lisière d'un bois. Douze perdrix, dont six marchent

et les autres prennent leur vol. — Signé, dans le haut à droite, *Félix Bracquemond inv & fec.*

In-4 en largeur.

 1. Eau-forte. Le ciel, les terrains et une partie des oiseaux sont blancs.

 2. Plusieurs états intermédiaires (nous sont inconnus).

 3. Terminé. Le titre *Perdrix* inscrit *à la pointe*, ainsi que l'adresse de Delâtre, 19, rue de Bièvre, sur la marge inférieure.

 4. Publication ultérieure de Cadart. La lettre *au trait*.

Même observation que pour les deux planches précédentes au sujet des épreuves *sans lettre*.

113. MARGOT LA CRITIQUE (ou LA PIE). *Raucaque garrulitas studiumque immane loquendi.* — C'est une pie tenant une plume sous la patte, et qui jacasse à tort et à travers, la tête haute, les ailes étendues, posée sur un globe où se lisent les mots *Paris*, *Opéra*, *Français*, *Musée*, *Palais*, *Académie*, *Ecole*. — Signature *B* à l'angle supérieur gauche.

Petit in-4.

 1. Avant le titre et avant les vers. — Superbe état dont il n'existe que 2 épreuves.

 2. Avec des nuages derrière le globe, avec le titre et quatre strophes dont voici la première et la dernière :

> *Un jour Margot, critique au noir plumage,*
> *Lasse des ris injurieux*
> *Qui saluaient à toute heure, en tous lieux,*
> *Et son vol terre à terre, et son aigre ramage,*
> *Se dit : faisons le monde à mon image,*
> *Le monde me trouvera mieux.*

> *Gloire donc à Margot, l'ardente péronnelle,*
> *La voilà maintenant après tant de fracas,*
> *Pensant que sous sa loi tout se courbe ici-bas,*
> *La voilà, l'œil fixé sur la voûte éternelle*
> *Et parmi les splendeurs dont le monde étincelle,*
> *Envieuse, elle attend pour elle*
> *Un rayon qui ne viendra pas.*

(Ces vers sont de M. Labat, bibliothécaire-archiviste de la Préfecture de Police sous le second Empire.)

— Tirage à 10 épreuves, très belles, sur papier de Chine jaune et vieux papier de Hollande, et à 40 épreuves sur papier blanc.

3. Publication de *l'Artiste* en 1858.

Cette curieuse estampe a été reproduite plusieurs fois par divers procédés.

Une de ces reproductions est de la main de Bracquemond. C'est la pièce suivante.

114. MARGOT LA CRITIQUE, répétition de l'estampe précédente, dessinée à la pointe sur le vernis par Bracquemond, mais mise en relief par un procédé.

— Ici la pie ne tient pas de plume sous la patte et les vers sont différents ; il y a trois strophes :

Battre l'air à grands coups d'aile...

— Au bas et à gauche, sur la marge : *Chalcotypie*. In-4. (Hauteur au trait carré, 18 cent.)

115. LE CORBEAU. — Il est posé à terre, à côté de la base d'un gibet sur laquelle il porte une ombre qui dessine son profil. Au fond, ses pareils se pressent sur un autre gibet.

Petit in-4.

1. Eau-forte, avant le ciel. — Rarissime.
2. Avec ces vers sur la base du gibet :

Cri funèbre, sombre plumage,
Je suis le rapace Corbeau.
Voulez-vous avoir mon image,
Voyez Loyal, ou Chicaneau.

A droite, *Bracquemond inv. et fec.* — Une quinzaine d'épreuves, *sur d'anciens papiers vergés de Hollande.*

3. Avec l'adresse, inscrite à la pointe, de l'imprimerie *Pierron et Delâtre, rue de Montfaucon n° 1.* — Tirage à 30 épreuves, *sur très beau papier vergé de Hollande.*

4. Avec le titre, l'adresse de *Delâtre*, et dans le haut le titre du journal *l'Artiste* (1859). La planche est encore très bonne.

5. Tirage de *l'Alliance des Arts*. La planche est usée.

Reproduit (*Peulot sc.*) dans la *Mosaïque*, 1875, p. 153.

116. LE CANARD. — Un paysage, avec grand ciel plein de canards qui s'échappent dans toutes les directions. Au fond, sur la ligne de terre, l'inscription *Horizon politique*. Au premier plan, s'élançant vers le spectateur, les ailes étendues et dépassant le trait carré, un grand canard. Au dessus du trait carré on voit le haut des lettres du mot *JOURNAL* qui donne la signification de la pièce. — Signé *Bracquemond* dans l'angle supérieur gauche.

In-8.

1. Eau-forte. — De toute rareté.

2. Avant la légende. Pointe sèche dans les ailes et dans les nuages. — Très rare.

3. Sur le fond, entre les ailes du grand canard, cette légende d'Edmond About :

> *Merveille! merveille! merveille!*
> *Bonnes gens ouvrez l'oreille!*
> *Je vais vous dire un récit*
> *Qui s'est passé loin d'ici.*

De ces trois premiers états réunis, il a été tiré environ 10 épreuves.

4. Avec l'adresse : *Delâtre. Fg. Poissonnière*, et plus bas à gauche, sur la marge : *publié par l'Artiste* (1856).

Cette belle pièce a été reproduite (*Peulot sc*) dans la *Mosaïque*, 1875, page 305.

117-118. Deux essais de gravure à la manière noire.

1. Sur le clair d'un effet de soleil couchant se découpe vigoureusement la silhouette d'un paysan

menant ses bœufs à la rivière. — Sans aucune lettre.

In-4 en largeur. (L. 25 cent. H. 14 cent.). L'épreuve que nous avons vue est cintrée.

2. Silhouette de deux arbres se découpant sur un fond de soleil couchant. Au fond, indication d'une ville. — Sans aucune lettre.

In-4 en largeur. (L. 21 cent. $\frac{1}{2}$. H. 13 cent. $\frac{1}{2}$.)

Ainsi qu'il arrive pour tous les croquis et essais de procédés, auxquels l'artiste n'attache pas d'importance au moment où il les grave, ces deux études de manière noire ont été tirées seulement à quelques épreuves.

119. Croquis à l'eau-forte. — A gauche un bouquet d'arbres derrière lequel vont disparaître un monsieur et une dame qui se promènent. Au fond, des arbres et une colline.

In-8 en largeur.

Il n'a été tiré que quelques épreuves de ce petit croquis.

120. LE PÊCHEUR ET LES DEUX ENFANTS. — Le pêcheur est à gauche, assis à côté de sa ligne ; les enfants debout derrière lui. A droite, sur l'autre rive, de grands arbres. — Au bas et à gauche, le monogramme *B*.

Petit in-4 en largeur.

C'est une vue de l'île qui est devant Puteaux.

121-122. Deux croquis de paysages à l'eau-forte.

1. Sous Bois. — Au premier plan deux troncs d'arbres, l'un à droite de la planche, l'autre au milieu. A droite de celui-ci, l'indication très vague d'une femme. Au fond, le bois.

In-12 carré.

2. Les Saules. — Nombreux saules au bord d'un ruisseau où nagent deux canards ; à gauche, indication de deux petits garçons.

Même format que la pièce précédente (L. 10 cent. H. 8 cent.).

Les deux planches n'ont fourni que quelques épreuves.

123. Arbres dans le parc de Saint-Cloud, croquis à l'eau-forte. — Sur le premier plan, à gauche, un monsieur et une dame tenant une ombrelle ; au milieu, deux dames. — A l'angle inférieur droit : *Bracquemond.*

In-4 en largeur.

Au premier état, les personnages sont nets ; au second ils sont à demi effacés.

Des deux états il n'existe que quelques épreuves.

124. Essai d'eau-forte. — Les grands arbres d'un parc ; à gauche deux femmes debout ; à droite une troisième femme assise. Indication très confuse d'un chien. — Signé à l'angle inférieur gauche, *B.*

In-4 en largeur.

Tiré à très peu d'épreuves.

125. ILS S'EN ALLAIENT, DODELINANT DE LA TÊTE ET BARYTONANT DU CUL. — L'artiste a représenté Ponocrates, Panurge, Epistemon, Gymnaste et Frère Jean, vus de dos, s'en allant bras dessus bras dessous vers le fond où l'on voit, à droite les tours de Notre-Dame, à gauche un ensemble d'édifices représentant l'ancien port Saint-Bernard.

Petit in-fol. en largeur.

1. Avant le fond. Signé *B* à l'angle supérieur gauche. — Tirage à 4 épreuves.

2. Avec le fond. — Tirage à 4 épreuves.

3. Avec la légende inscrite *à l'eau-forte*, et à gauche : *Aug. Delâtre imp.* — Rare.

4. La légende inscrite *au trait*. Publication ultérieure de Cadart.

Il y a des épreuves tirées *sans la lettre* ; on ne les confondra pas avec des épreuves *avant la lettre*. Les épreuves *sans lettre* qui sont sur *papier du Japon* doivent être rebutées, ce papier n'ayant fait son apparition qu'en 1856.

Cette estampe obtint un grand succès et s'est beaucoup répandue. La légende en est devenue pour ainsi dire populaire. C'est une modification du passage qui termine le chapitre VII du premier livre de Rabelais, où l'on voit Gargantua enfant, *dodelinant de la tête, monocordisant des doigts, et barytonant....* d'où vous savez.

Une reproduction en a été faite par le procédé Garnier et Salmon.

126. PANURGE SORTANT DE CHEZ ROMINAGROBIS. — Il est debout à droite, près de frère Jean. Il se retourne, effrayé par la vue des monstres qui envahissent la maison de Rominagrobis.

Petit in-fol. en hauteur.

1. Avant les tailles dans la barbe, la chevelure et la queue du monstre. Signé *B.* à gauche. — Très rare.

2. Avec ces tailles. Avant la lettre. A droite, sur la marge du bas, *à la pointe*, l'adresse de Delâtre, rue St-Jacques.

3. Avec le titre, la légende *Hors de mon soleil, canailles!* etc. Publication ultérieure de Cadart.

127. La Broderie à l'aiguille. — Dans un parc, une dame assise, tournée vers la droite, fait un ouvrage à l'aiguille. Derrière elle, à droite, un monsieur debout, accoudé au piédestal d'un vase.

Grand in-4.

1. Eau-forte.

2. Nombreux travaux de burin ajoutés. Le spencer de la dame et le col de la redingote du monsieur sont très noirs.

Essai dont il n'a été tiré que quelques épreuves.

128-131. Quatre croquis à l'eau-forte d'après nature.

1. A droite, trois bouleaux sans feuilles. Au fond, un enfant. A gauche au premier plan, une ronce et une indication de fougère.

2. Gros troncs d'arbres disposés régulièrement. Au fond, indication d'un mur avec fenêtre et d'une toiture.

3. A droite, deux bouleaux sans feuilles; derrière et plus à gauche un gros tronc d'arbre. Au fond un autre tronc d'arbre.

4. Deux gros troncs de charme devant un mur.

Les quatre pièces sont in-8 (Environ 14 cent. de hauteur sur 9 de largeur).

Tirage à très petit nombre.

Voyez plus haut, sous les n°s 57 à 60, les portraits exécutés au revers de ces quatre planches.

132. Croquis à l'eau-forte d'après nature. — Deux jeunes garçons coiffés de casquettes, dans un champ, à la partie gauche de l'estampe. A droite et dans le fond, la lisière d'un bois. — Au bas, à la pointe, l'adresse de Delâtre.

In-8 en largeur.

133. « EAUX-FORTES PAR BRACQUEMOND, 1854 », titre pour la couverture d'un album. — Encadrement formé de pointes de grilles, auxquelles deux têtes de canards sont embrochées, à la partie supérieure. Au milieu, le titre, en gros caractères gravés.

In-4.

Les premières épreuves sont avant l'adresse de l'imprimerie Pierron et Delâtre.

134. LES TAUPES. — Elles sont dix, pendues par la patte ou embrochées par la gueule à une branche de peuplier, ainsi que l'explique, d'ailleurs, la légende inscrite au bas et à gauche, sur une pierre :

> *Aux ramilles du peuplier*
> *Danse la taupe suspendue,*
> *Et vers la ferme le Taupier*
> *Va réclamer la somme due.*

— A l'angle supérieur droit : *Bracquemond. inv. et fec.*
In-4.

En se promenant un jour près de la barrière de Vaugirard, en 1854 (c'était alors en pleine campagne), l'artiste trouva fichée en terre la branche aux dix taupes. Il l'emporta chez lui : de là cette eau-forte.

N'ayant pas eu entre les mains tous les différents états de la planche, nous ne sommes pas en mesure de les décrire exactement. Nous pouvons dire toutefois qu'elle a été tirée :

1. D'abord *avec la pierre blanche*;
2. Puis *avec la pierre ombrée*;
3. Puis *avec le quatrain* et l'adresse de *Pierron* tracée à la pointe;
4. Ultérieurement enfin, *avec le titre* et l'adresse de *Delâtre* (publication de Cadart).

135-136. DEUX TRÈS-PETITES PIÈCES RONDES, GRAVÉES SUR DES LIARDS.

1. Un dindon qui fait la roue, deux dindes ; au fond la palissade d'une basse-cour, un montant de porte et l'angle d'un mur.

2. Un canard.

Diamètre, 2 cent. $\frac{1}{2}$.

De toute rareté.

137. UN COIN DE BASSE-COUR, petite eau-forte. — Dindon faisant la roue, un pigeon, un autre sur

une palissade; à droite une tête d'âne. — Sans aucune lettre.

- In-8 en largeur.

Cette jolie petite eau-forte est extrêmement rare.

138. LE RETOUR AU LOGIS, très petite eau-forte. — Sur le bord d'une rivière, des canards marchent à la file vers la droite.

In-32 en largeur.

1. Les épreuves de premier état ont pour titre *la Rentrée au logis*, sans autre lettre. — Très rare.

2. Les suivantes ont le titre *le Retour au logis*, la signature *Bracquemond sc*, le titre du journal *l'Artiste* et l'indication *Imp. Delâtre*.

139. LA PÉPIE, très-petite eau-forte. — Trois canards devant une gargouille d'égoût : ils boivent dans le ruisseau. — A l'angle supérieur gauche la signature *B*.

In-32 en hauteur.

1. Les épreuves de premier état sont avant le titre. — Très rare.

2. L'imprimeur Delâtre a inscrit plus tard sur la marge le titre *la Pipie* (sic). Publication de *l'Artiste*.

140. LE PETIT MARAIS AUX CANARDS. — Une bande de canards nageant dans un marais. A gauche dans une touffe d'herbes, un canard battant des ailes. Dans le ciel un grand nuage. — A l'angle supérieur gauche un petit *B*.

In-18 en largeur.

1. Eau-forte.
2. Tailles horizontales ombrant l'eau du premier plan, etc.

De toute rareté dans les deux états.

141. L'ÉTANG, (première planche). — Vingt-trois canards s'ébattant sur un étang, on remarque vers la droite une touffe de roseaux. Le canard debout au premier plan est à gauche.

In-4 en largeur. (L. 27 cent. ½, H. 18).

> 1. Avant le ciel.
> 2. Indication du ciel et du fond.
> 3. Épreuves tachées par l'oxydation de la planche d'acier.
>
> Tirage à très petit nombre.

142. L'ÉTANG, (deuxième planche). — Même dessin, en sens inverse de la précédente. Le groupe de canards qui est devant les roseaux se trouve à gauche.

In-4 en largeur.

> 1. Eau-forte.
> 2. Terminé, avant la lettre.
> 3. Signature, titre, adresses de Delâtre et de Cadart.

143. LE PANIER DE LÉGUMES. — Ce panier rond est à droite de la planche, renversé, et plein de légumes, artichauts, etc., sur lesquels marche une tortue. Au-dessus du panier, autres légumes, chou, etc. Tout le reste de la planche est en blanc.

In-4.

> Cette eau-forte inachevée n'est pas une des pièces les plus importantes de l'œuvre par le format ou le sujet; mais on l'a depuis longtemps signalée comme une des plus intéressantes au point de vue de la gravure ; c'est aussi l'une des plus rares. Il n'en existe que 2 épreuves, aujourd'hui dans les portefeuilles de collectionneurs étrangers. L'une de ces épreuves porte une signature manuscrite.
>
> En pareil cas, nous reconnaissons l'utilité des reproductions par l'héliogravure, qui peuvent servir à combler tant bien que mal dans les collections des vides très regrettables.

144. La Mare Beauséjour à Passy. — Elle est au premier plan. Six canards s'y ébattent. Un septième canard sur le bord de la mare, à gauche. Au fond le mur et les arbres d'un grand parc. — Signé d'un B à l'angle supérieur gauche.

In-4 en largeur.

> Cette planche a eu deux états, qui ont fourni en tout une vingtaine d'épreuves.

145. Paris la nuit. — Une rue éclairée par des becs de gaz et quelques devantures de magasins. A droite, sur le trottoir, au premier plan, la silhouette d'une femme, vue de dos.

In-8.

146. Essais d'eau-forte. — Charge d'une grosse dame âgée, assise, de trois quarts à gauche, coiffée d'un bonnet à fleurs, les mains croisées sur la poitrine. — Dans la marge du haut, un vanneau les ailes étendues. — Dans une autre marge : à gauche, un râle de genêt, passant son bec dans une lettre O; à droite, trois canetons barbotant dans l'eau, et la lettre L.

Ces divers sujets, sur une planche in-4.

> Tirage à très petit nombre d'épreuves.
> Les petits oiseaux des marges ont été reproduits au gillotage.

147. Essai de pointe sèche. — Le bord de la mer, avec un gros bateau à gauche. A droite, un homme et une femme.

In-4 en largeur.

> Simple croquis. Il n'en existe que 2 épreuves.

148. Essai de pointe sèche. — Petit paysage, avec deux arbres à droite, un pont et une ville.

In-8 en largeur.

149. Les Saltimbanques, grand croquis. — Ils sont trois qui font la parade devant la foule sur leur tréteau ; à côté d'eux, un cheval, un âne, un singe, un perroquet. Au premier plan, un autre saltimbanque, avec un chien assis sur un tapis.

In-4. — Essai de pointe sèche.

Tirage à 3 ou 4 épreuves.

150. Essai naturaliste. — Un homme suit une femme qui monte un escalier. Sur le mur on lit l'inscription : *O Nature !*

In-8. — Pointe sèche.

De toute rareté.

151. Croquis. — Deux femmes nues, assises près d'un ruisseau, sous des arbres.

In-12. — Au vernis mou, avec reprise à la machine.

152. LA FIAMMA E VICINA AL FUOCO. — Paysage de convention : au fond une ville avec des remparts, une grosse tour d'où s'échappe une épaisse fumée. Des deux côtés de grands arbres. Au premier plan, des personnages.— Signé à gauche *Bracquemond*; à droite *Delâtre imp. rue de la Bûcherie 3* ; au milieu la légende, tracée *à la pointe.*

In-4 en largeur.

1. Eau-forte.
2. Travaux ajoutés dans toute la planche. Tailles diagonales très marquées dans le bouquet d'arbres sous la tour.

Tirage à très petit nombre d'épreuves.

153. O Lune! — Ces mots sont inscrits en petits traits d'eau-forte dans l'angle supérieur gauche de la planche, qui représente un homme vu de dos, vêtu d'un paletot et coiffé d'un petit chapeau rond : il est debout dans la campagne et contemple la pleine lune. Au fond, l'indication de constructions.

In-8. (H. 17 cent., L. 11 cent.).

1. Le ciel clair.
2. Le ciel couvert de tailles très fines.

Tirage à quelques épreuves.

154. Les Canards l'ont bien passée. — Le bord d'une rivière par une pluie battante. Debout sur un terrain couvert de flaques d'eau, un homme, coiffé d'une casquette, appuyé sur un bâton, regarde l'autre rive où il voudrait bien être. Auprès de lui et sur la rivière des canards. — Sur la marge, les notes de huit mesures de la chanson : *Les Canards l'ont bien passée.*

In-4 en largeur.

1. Avant la musique sur la marge. — Rare.
2. Avec la musique.
3. Publication de Cadart.

Cette planche, gravée en 1856, est une des premières avec lesquelles l'imprimeur Delâtre ait essayé le papier du Japon, dont on lui avait donné quelques feuilles.

155. LA VOLAILLE PLUMÉE. — Un chapon plumé, pendu à un croc de garde-manger.

In-4 à claire-voie (Hauteur de la gravure, 21 cent. Hauteur de la planche aux témoins, 34 cent. ½).

Remarquable et très rare eau-forte, dont il n'a été tiré que 6 épreuves.

(On peut avoir l'idée du dessin de cette pièce par une

petite réduction gillotée publiée en 1884 dans la *Gazette des Beaux-Arts*, article sur *les Eaux-fortes de Bracquemond*.)

156. Une Ville indienne. — Grande eau-forte signée *57-16 Bracquemond* à l'angle inférieur droit.

In-fol. en largeur.

> Cette pièce est de pure fantaisie. Elle avait été commandée avec plusieurs autres, non moins de fantaisie et dont nous n'avons pas la trace, pour le *Musée français-anglais*, à l'époque de la révolte des Cipayes. (C'est ainsi qu'on écrit l'histoire!)
> Le chiffre *57-16* signifie : *Seizième* pièce gravée pendant l'année *1857*. Bracquemond avait eu la velléité d'emprunter ce mode de numérotage à Gavarni, qui en a fait un usage constant.

157. Le Lac du Bois de Boulogne, croquis d'après nature. — Le premier plan est occupé par la rive du lac. A gauche, cinq promeneurs dont un enfant tenant un cerceau. A droite, deux dames. Effet d'ombres chinoises sur un brouillard gris.

In-4 en largeur.

> Tiré à quelques épreuves.

158. Le Bois de Boulogne. — L'extrémité du lac avec la cascade ; dans le fond, ce qu'on appelait *le Rond des Chênes*. Au premier plan, sur le chemin du bord du lac, deux bouleaux, et plus avant, un monsieur et une dame regardant deux cygnes. — Ces deux figures ont été dessinées sur le vernis de la planche par Gavarni.

In-8.

1. Eau-forte.
2. Avant la lettre.
3. Avec la signature de Bracquemond, l'adresse de Delâtre, le titre de la pièce et celui du journal *l'Artiste*.

159. Extrémité du Lac du Bois de Boulogne (donnant une vue du pavillon de l'Impératrice, dans l'île). — Devant les rochers de la cascade au premier plan, on voit à gauche deux dames en toilette de ville, à droite un monsieur. — Les figures ont été dessinées sur le vernis de la planche par Gavarni.

Grand in-8 en largeur.

1. Eau-forte. Sans le ciel.
2. Le ciel fait à la machine.

La planche est restée inachevée. Quelques épreuves seulement ont été tirées.

160. Grand Croquis de Paysage, inachevé. — La planche est traversée par deux bandes blanches, indiquant la place de deux troncs d'arbres qui n'ont pas été gravés.

In-fol. en largeur.

Cette planche, tirée à très petit nombre, présente un intérêt particulier.

En la renversant le haut en bas, on voit, vaguement tracé, un portrait de Balzac en pied.

Ce portrait a été dessiné par Gavarni, qui voulait expérimenter un procédé de gravure.

L'essai n'ayant pas réussi, Gavarni donna la planche à Bracquemond, qui commença son paysage, et réflexion faite ne l'acheva pas, pour conserver le croquis de Gavarni.

Il y avait aussi sur la planche un Alfred de Musset de la main de Gavarni, fort mal venu, et qui a disparu sous les travaux du paysage de Bracquemond.

161. Bachots au bord de la Seine. — On en voit cinq, attachés à la berge, à droite. Le premier est très grand et occupe toute la largeur de la planche.

Grand in-4 en largeur. — Pointe sèche.

Très rare.

162. Le petit Pêcheur a la ligne. — Il est entré dans la rivière, son pantalon relevé : il est au milieu de la composition, vu de dos, jetant sa ligne et tenant son panier au bras droit. A gauche et au premier plan, deux arbres derrière lesquels on voit un bachot avec un homme; au fond, la rive opposée.

In-8 en largeur.

Jolie petite pièce, très rare. (Cabinet des Estampes).

163. Un Rappel. — Une compagnie de perdrix, le soir, dans un champ de luzerne. Un coq s'envole vers la droite et rappelle. Au bas et à gauche un petit oiseau. — Signé dans le haut à gauche *Bracquemond*.

In-4 en largeur.

1. Plusieurs états avant les arbres dans la partie gauche de la planche. (Ne nous sont pas connus.)
2. Arbres ajoutés à gauche.
3. Sur la marge inférieure, tracées *à la pointe*, les inscriptions : *Bracquemond p. sc.*, *A. Delâtre imp.*, et le titre *Un Rappel*.
4. Publication de Cadart. La lettre *au trait*.

164-165. Essais de procédé, 2 p.

1. Nymphe couchée au bord d'un ruisseau. Au fond, de gros troncs d'arbres. Sur la marge inférieure, un paysage.

In-4.

2. Nymphe se baignant en tenant une branche à la main. Un amour, placé sur la gauche, lui décoche une flèche. Au fond, derrière un arbre, une autre nymphe.

1. Dimensions de la gravure : L. 22 cent., H. 11 cent.

2. La planche réduite à la dimension de : L. 11 cent., H. 7 cent. On ne voit plus qu'une partie du sujet.

166. Essai d'aquatinte. — Imitation d'un dessin japonais représentant des chats.

In-8.

167. Essai de pointe sèche. — Une table avec un fauteuil à dais. Sur la table, deux flambeaux. Indication très confuse de personnages, etc.

In-4.

Il n'a été tiré de cet essai des plus vagues, commencement d'une planche abandonnée, que quelques épreuves. Le sujet (pour parler comme *l'Énéide travestie*, ce serait plutôt *l'ombre* d'un sujet, *l'ombre* d'une table, *l'ombre* d'un fauteuil, *l'ombre* de deux flambeaux, etc.) est emprunté à la *Légende des siècles* (*Erivadnus*).

168. Un Soir. — Au bord d'une rivière, au pied de grands arbres, est une femme nue accroupie, tournée vers la gauche. Sur la rive opposée, un bouquet d'arbres.

In-4 en largeur.

1. Eau-forte. Un *B* peu visible, dans l'angle supérieur gauche.
2. Travaux ajoutés.
3. Avec la lettre. Publication de Cadart.

169-172. Essais de procédé de gravure à la plume, 4 p.

1. Sur la gauche, un massif d'arbres. Au fond, d'autres arbres sur une colline.

In-8 en largeur. (L. 15 cent. ½, H. 11 cent.)

2. Un bouleau sur le premier plan à droite, et derrière ce bouleau le tronc d'un petit arbre. Au

fond, un ruisseau, des arbres, une colline. — Signé B à l'angle inférieur droit.

In-4 (H. 21 cent. L. 15 cent.). — C'est un simple griffonnis.

3. La Fuite en Égypte. — La Sainte Famille est à gauche ; la Vierge sur l'âne, Saint Joseph à pied - guidé par un ange. — Sans aucune lettre. Un fort trait carré.

In-4 en largeur (L. 23 cent. H. 14 cent. $\frac{1}{2}$).

4. Louve allaitant un enfant, tête de profil et paysage.

In-4 en largeur.

173. Essai de procédé Vial. — A droite, une rivière ; à gauche, la rive allant vers le fond et bordée d'arbres : près de la rive un bachot avec l'indication d'un aviron.

In-4 en largeur.

Le procédé Vial consiste à faire mordre l'acide sur une planche d'acier où l'on a dessiné au crayon lithographique.

174. L'INCONNU. — Un canard, qui paraît très intrigué, suit en allongeant le cou une tortue qui marche dans de grandes plantes aquatiques au bord d'un étang.

In-4 en largeur.

1. Eau-forte. Signé au bas et à droite *B*. La surface de l'eau est formée de tailles horizontales dans la partie haute de la planche. — Très bel état tiré à 5 ou 6 épreuves.

2. Pointe sèche dans les feuilles, tailles verticales sur l'eau du fond. Pointe sèche diagonale dans l'ombre portée du canard. — Bel état tiré à environ 6 épreuves.

3. Avec la lettre. Publication de Cadart. C'est par cette planche que s'ouvrit le premier recueil de la *Société des Aquafortistes*.

175. VANNEAUX ET SARCELLES. — Un vaste marécage s'étendant au pied d'une montagne qu'on aperçoit dans le fond. Au premier plan des sarcelles qui s'ébattent dans l'eau. Au-dessus, trois vanneaux s'envolent près d'une branche d'orme qui occupe la partie supérieure gauche de cette gracieuse composition. Derrière la branche d'orme volent deux sarcelles. — Signé dans l'angle supérieur droit *Bracquemond 1862*.

In-4.

 1. Eau-forte. — Tirage à 5 ou 6 épreuves.
 2. Avant la lettre. Tirage à 5 ou 6 épreuves.
 3. Avec la lettre. Publication de Cadart.

176. UN DÉTERRAGE DE BLAIREAU. — Une forêt. Au premier plan, une tranchée pratiquée pour atteindre le blaireau. Nombreux chasseurs, un garde-chasse, des terrassiers, etc. — Signé à gauche *Bracquemond*.

In-fol.

 1. Avant l'ornement de la marge inférieure.
 2. Sur la marge inférieure, à gauche *Fox*, à droite *Milord*, au milieu la tête et la patte du blaireau. Ruban et guirlande de chêne reliant le tout. Avant la lettre.
 3. Avec la lettre, les adresses de Delâtre et de Cadart.

177. LA MORT DE MATAMORE (sujet tiré du *Capitaine Fracasse*). — Il est étendu dans une allée au pied d'un arbre et couvert de neige. Au fond, on aperçoit ses camarades qui le cherchent avec une lanterne. — Signé *Bracquemond* sur la marge du bas, à gauche.

In-4 en largeur.

 1. Eau-forte. Le terrain est blanc.

2. Toute la neige modelée à la pointe sèche. Avant la lettre.

3. Trois arbres ajoutés à droite, dans le fond.

4. Publication de Cadart.

178. FRONTISPICE POUR UN ALBUM DE LA SOCIÉTÉ DES AQUAFORTISTES. — Sous un temple à quatre colonnes, la Beauté se contemple dans un miroir. Elle est gardée par un chien vivant et par un autre chien en porcelaine de Chine, qui symbolisent la Nature et l'Art. Sur le temple, les noms de *Ingres, Delacroix, Corot, Courbet.* Un drapeau qui flotte porte *Société des Aquafortistes.* A la base du temple, *Frontispice, 1865, Cadart et Luquet éditeurs* ; au bas de la planche, sous les armes de la ville de Paris : *rue de Richlieu* (sic) *79.*

In-fol. — Exécuté par un procédé imaginé par l'artiste pour faire mordre directement sur un dessin à la plume fait à l'encre de la petite vertu.

1. Celui décrit.

2. Avec l'adresse *79 rue Richelieu.* Avec la signature, l'adresse de l'imprimerie Delâtre, et l'indication *3e année, 3e volume.* La planche est très poussée au noir.

179. LES CIGOGNES. — Elles sont quatre au pied du mur d'un quai.

In-4 en hauteur.

Cette planche devait former une suite avec la Pie, le Corbeau, le Canard (n^{os} 113, 115 et 116), et figurer les amateurs fureteurs du quai, comme la pie représentait la critique, le corbeau les gens de loi, le canard le journalisme.

1. Avant la lettre.

2. Avec la lettre. Publication de Cadart.

180. HIVER (ou LE LOUP DANS LA NEIGE). —

Un bois l'hiver, avec neige, où sont marqués les pas d'un loup qui s'en va vers la droite.

In-4 en largeur.

> 1. Au petit loup. Le ciel blanc, traversé de flocons de neige. — Très bel état, tirage à 2 épreuves.
>
> 2. Le ciel couvert d'une teinte sombre. Travaux dans les arbres. Dans cet état comme dans l'état précédent, le loup est petit, et c'est sa patte gauche de devant qui est relevée. En haut et à gauche la signature *B*. — Rare.
>
> 3. Au grand loup. Le loup est changé, plus grand, et il relève la patte droite de devant. — Rare.
>
> 4. Avec le titre *Hiver*, l'indication *Bracquemond pinx. et sculp.*, et les adresses de Delâtre et de Cadart.

181. Frontispice pour « L'Illustration nouvelle ». — Sur une grève, au bord de la mer, un homme absolument nu (il symbolise Cadart, — *Shocking!*) maintient contre les violences d'un vent furieux, qui vient de jeter un navire à la côte, un drapeau sur lequel on lit : *Eau-forte, l'Illustration nouvelle*. — A l'angle inférieur gauche, un *B*.

Grand in-4.

> 1. Au drapeau blanc.
> 2. Au drapeau teinté par des tailles de burin.
> 3. Publication de Cadart.

182. Sujet tiré de la *Légende des Siècles*. — Une femme, tenant une lanterne, est prête à passer sous une porte à droite ; au fond de la chambre très obscure, un fantôme de femme. — Signé à gauche, sur la marge inférieure : *Bracquemond*.

In-4 en largeur.

> 1. Eau-forte.
>
> 2. Travaux ajoutés, le fantôme se détache encore en blanc. Fort trait carré. L. 21 cent. 1/2 ; L. 19 cent.
>
> 3. Aquatinte ajoutée. Le fantôme est à peine visible, toute

la planche est poussée au sombre: On ne voit plus le trait carré.

Essai d'eau-forte sans importance, et qui n'a tiré que 6 épreuves en tout.

183. La Seine vue de Passy. — Elle coule à gauche et passe sous un pont ; au fond, deux cheminées d'usine. Au premier plan, à droite, grands murs de jardin surmontés d'arbres. Une borne dans l'angle des murs. (Croquis de fantaisie).

In-4 en largeur. — Pointe sèche.

Plusieurs états, tous rares. Ensemble, il en a été tiré moins de 25 épreuves.

184. Essai de pointe sèche. — Indication (très vague) d'une épaisse végétation ou d'un buisson.

In-8 en largeur. (L. 15 cent. $\frac{1}{2}$, H. 10 cent. $\frac{1}{2}$).

Tiré à très petit nombre d'épreuves, que Bracquemond a détruites ; cet essai n'ayant à ses yeux aucune importance, et n'étant dans son œuvre, suivant l'expression à la mode, qu'une « quantité négligeable ».

185. Croquis impressionniste.—A gauche un triangle ombré : c'est le haut d'une falaise. Au fond, un fort griffonnis : ce sont des nuages. Au milieu, une tache : c'est un bateau à vapeur sur la mer.

In-4 en largeur.

Très rare !!! (Entendez-vous bien, collectionneurs ? très rare !!!). Et il y a deux états !!! Une *eau-forte pure* d'abord, ainsi qu'il convient ; puis une *reprise des travaux* : la traînée du bateau à vapeur est beaucoup plus longue.

186. Croquis fait au Luxembourg. — Des troncs d'arbres, sans feuilles ; au fond, les tours de Saint-Sulpice, à rebours.

In-4 en largeur.

Cette eau-forte très sommaire (c'est une simple indication au trait) n'a été tirée qu'à 2 épreuves.

187. La Seine au Bas-Meudon. — Le chemin de halage ; à gauche la palissade d'un chantier de bois et des arbres ; à droite, la rivière et l'île Seguin. Au milieu l'île dite des Mottiaux. Au premier plan, des bachots amenés sur la rive, et au bord de la rivière, des blanchisseuses.

In-4 en largeur, 1868.

 1. Eau-forte. Planche très claire, sans ciel. — Tirage à environ 25 épreuves.
 2. Pointe sèche sur les arbres du fond. — Rare.
 3. Un ciel ajouté. — Rare.
 Une reproduction gillotée de cet état dans *l'Art*, 1878.
 4. Dans le bas, *Gazette des Beaux-Arts. Imp. A. Salmon* (N° du 1ᵉʳ mai 1884).

188. La Scierie du Bas-Meudon. — A gauche, la Seine. Au fond, les hauteurs de Sèvres. A droite, au sommet de la berge où l'on monte par une rampe, un groupe de constructions, commençant par une scierie en planches et se terminant par le cabaret du *Poisson rouge*. Bachots et canots sur la rivière au premier plan.

In-4 en largeur.

 1. Eau-forte, très blanche.—Tirage à environ 25 épreuves.
 2. Ombre sur la scierie, sur les toits.
 3. La planche a été remordue, ce qui change un peu l'effet sans ajouter de travaux.

189. Le Pêcheur a l'épervier. — La rive de l'île Seguin, au Bas-Meudon, avec un fort bouquet d'arbres. La rivière coule au premier plan, qu'elle occupe en entier.

In-4 en largeur.

 1. Eau-forte. La rivière et le ciel blancs. Avant le pêcheur. — Tirage à 25 épreuves.
 2. Travaux pour rendre l'eau de la rivière.

3. Au milieu de la rivière un bachot, avec un pêcheur jetant l'épervier, et son cartayeux (on appelle ainsi l'homme qui conduit le bachot).

190. LES SAULES DES MOTTIAUX. — Ils baignent leur pied dans la rivière.

In-4 en largeur.

1. Sans fond. Un seul bachot, blanc, attaché à un arbre à droite. — Tiré à 25 épreuves.
2. Le fond ajouté, ainsi qu'un bachot sur l'île, et trois canots attachés au pied des arbres. Trois petits canards à gauche.
3. Le bachot qui est sur l'île est couvert de tailles. Tailles diagonales sur un arbre à droite.

Petite reproduction gillotée dans la *Galerie contemporaine*.

191. RUE DES BRUYÈRES, à Sèvres. (Cette rue est à proprement parler une route menant au bois.) — Elle monte au premier plan et redescend dans le fond, entre un fourré à gauche et des peupliers à droite. Le ciel est blanc ainsi que la route.

In-4 en largeur.

Un seul état. — Tiré à 25 épreuves.

192. LE BATEAU DE TEINTURIER (Bas-Meudon). — Il est au pied des arbres des Mottiaux, dans un petit bras de la Seine. Au fond, le Bas-Meudon.

In-8.

Un seul état. — Tiré à 25 épreuves.

193. LE BORD DE L'ÎLE SEGUIN. — Bouquet d'arbres au bord de la Seine. A gauche, près de l'angle inférieur, l'arrière et le gouvernail d'un gros bateau de transport, et un petit bachot.

Grand in-8 en largeur.

1. Les arbres du fond sont blancs.—Tiré à 5 ou 6 épreuves.
2. Ces arbres sont couverts de tailles.

194. LE CANOT A VOILE PONTÉ. — Il est attaché à un pieu, au milieu de la rivière. Au fond, une berge avec un canot, un bachot et une charrette. A gauche, l'avant d'un bateau de blanchisseuse.

In-4.

 1. Quatre arbres sur le haut de la berge. — Très rare.
 2. Ces arbres sont enlevés.

 N. B. Les huit planches qui précèdent (n°s 187 à 194) et qui peuvent former une suite sous le titre collectif de : *Au Bas-Meudon*, ont été dessinées sur le vernis, *directement*, d'après nature. Au tirage, elles sont donc venues *renversées*.

195. Essai d'eau-forte. — Une rivière au premier plan. A gauche, un bouquet d'arbres et deux bateaux. A droite, un batelier, deux canards. Au fond la rive opposée.

In-4 en largeur.

 Pièce inachevée. (Nous est indiquée de souvenir par Bracquemond.)

196. PLAQUE DE LA TOMBE DE MÉRYON. — Sous une tête de mort, deux flambeaux renversés. L'inscription (à rebours sur l'épreuve) :

<div style="text-align:center">

CHARLES
MÉRYON
né
Le 23 Novembre 1821
mort
Le 14 Février 1858
Officier de Marine
Peintre-Graveur.

</div>

Au-dessous, le monogramme de Méryon, entouré d'une branche de laurier, à laquelle sont attachés par un ruban un burin, un porte-crayons, un étau, un flacon d'eau-forte. Sous la branche à gauche (à

rebours sur l'épreuve): $\overset{\grave{a}}{\underset{B}{C\,M}}$. Au bas le vaisseau de la ville de Paris, vu de proue, tel que l'avait composé Méryon.

Très-grand in-fol. (1 mèt. 20 cent. de haut, sur 20 à 22 cent. de large).

Le tombeau de Méryon, au cimetière de Charenton, est une grande dalle noire posée à plat, et dans laquelle est encastrée la plaque de cuivre gravée par Bracquemond.

Avant de poser cette plaque, on en a tiré deux épreuves, qui appartiennent l'une au commandant Salicis, ami de Méryon, l'autre à Bracquemond.

Une petite reproduction de cette remarquable eau-forte, qui est une des curiosités de l'œuvre, dans les *Notes et Souvenirs sur Ch. Méryon*, par A. Bouvenne, Paris, Charavay, 1883.

197-201. SIÈGE DE PARIS EN 1870, *cinq eaux-fortes par Bracquemond*. (Paris, Rouquette, 1874. Une demi-feuille de texte et cinq planches). Tirage à cent exemplaires.

1. Le Bastion 84.

In-4 en largeur.

1. On lit au bas et à gauche : *Croquis fait en faction le 14 8bre 1870, bastion 85.*
2. Le numéro du bastion est corrigé *84*.
3. Avec le n° *1* à l'angle supérieur droit.

2. Bicêtre et les Hautes-Bruyères, par un temps de neige. — Daté au bas et à gauche *23 Novembre*.

In-4 en largeur.

1. Tous les nuages sont blancs.
2. Un petit nuage rond teinté de pointe sèche, au milieu et vers la droite du ciel.
3. Avec le n° *2*.

3. La Route d'Italie. — Daté, au bas et à droite,

sur le haut du rempart : *faction du 15 9bre 1870, bastion 85.*

In-4 en largeur.

<small>1. Tailles verticales sur le rempart.
2. Tailles horizontales ajoutées.
3. Avec le n° *3*.</small>

4. La Statue de la Résistance, par Falguière. (Statue improvisée avec de la neige. Voyez *L'Art pendant le siège*, par Th. Gautier.)

In-4 en hauteur.

<small>1. Eau-forte. Simple taille verticale sur le baraquement du fond.
2. Tailles croisées sur le baraquement.
3. Avec le n° *4*.</small>

5. Le Buste de la République, par Moulin (improvisé avec de la neige. Voyez également Th. Gautier.).

In-4 en hauteur.

<small>1. Eau-forte.
2. Teinte de pointe sèche ajoutée sur la poitrine, sur la gaîne de la statue, et à gauche, sur le ciel.
3. Avec le n° *5*.</small>

202. Pendant la bataille de Champigny ; 2 décembre 1870, 2 heures.

Grand in-4 en largeur.

<small>C'est le gillotage d'un croquis de Bracquemond fait d'après nature. — Tiré à 3 ou 4 épreuves. Le cliché perdu.</small>

203. Vue de la Tamise (prise de Limehouse). — Le lit de la rivière est blanc, ainsi que le ciel : sur un fond de hauteurs se détachent les mâtures de nombreux navires. A gauche des entrepôts. — En haut et à droite, *Limehouse 1871.*

In-4 en largeur.

1. Eau-forte. Très rare.

2. Reprises de pointe sèche sur toute la planche, très apparentes sur le fond, au dessous d'un petit clocher.

204. LE JARDIN DE L'AUBERGE DE DULWICH. — L'estampe est facile à reconnaître, elle porte à l'angle supérieur gauche le mot *Dulwich*.

Grand in-8.

1. Eau-forte. Le *w* de *Dulwich* ressemble à un *u*.
2. Le *w* a été légèrement allongé. Reprise de pointe sèche dans les parties éclairées du paysage et derrière la statue à droite.

205. WOOLWICH. — Vue de la Tamise. En haut et à gauche, le mot *Wolwich*.

In-4 en largeur.

1. Eau-forte.
2. Pointe sèche sur la rivière, au dessous des deux coques de navires.

206-207. Deux planches pour *Works of art in the collections of England*, par Édouard Lièvre, Londres, Holloway.

1. DEUX VASES JAPONAIS, en bronze.

In-4 en largeur.

1. Eau-forte. Une ligne noire traverse le dessin verticalement, au milieu et un peu à gauche.
2. Avant la lettre.
3. Avec la signature et le numéro de la planche.

2. GRAND VASE DE CHINE, en porcelaine, à décor de fleurs de pêcher sur fond noir. — Signé au dessous du vase : *Bracquemond*.

In-4 en hauteur.

1. Eau-forte.
2. Retouches dans toute la planche.
3. Avec l'indication du numéro.

208. Le Chemin des Coutures, a Sèvres. — Il passe entre le parc de Bussières dont on voit le mur à droite, et le bois de Meudon à gauche.

In-4 carré.

1. Eau-forte. — Tirage à 2 épreuves.
2. La planche couverte de travaux d'aquatinte en liqueur. Des blancs enlevés au pinceau.
3. Dans le haut à droite, au dessus du mur, trois troncs d'arbres, s'enlevant en clair sur une masse sombre.
4. Une teinte sur toute la planche, qui éteint le blanc du ciel.

Le gillotage de cette planche a été essayé par Yves et Barret, pour voir comment viendrait l'aquatinte. L'expérience a réussi.

209-210. Deux études de paysage sur la même planche. — La planche est partagée à peu près par le milieu en deux bandes :

1. Celle du haut représente des sommets d'arbres du parc de l'ancienne manufacture de Sèvres ;

2. Celle du bas, la masse des arbres qui garnissent le chemin montant à Bellevue ; au fond et à gauche, deux maisons de la rue Brongniart, à Sèvres.

Les deux études sont datées à rebours : *Mai 1873.*

In-fol. en largeur.

1. État décrit, eau-forte des deux études.

2ª La planche coupée, premier sujet seul. Les arbres de la manufacture de Sèvres sont repris à la pointe sèche.

3ª Au bas et à droite, les arbres de la manufacture ont des teintes au burin.

2ᵇ La planche coupée, deuxième sujet seul. La montée

de Bellevue ; le gros arbre du premier plan teinté par une taille de burin.

3ᵇ La lumière du dernier petit arbre à gauche est couverte d'une teinte de burin.

4ᵇ Pointe sèche et remorsure générale.

Tous ces états sont très rares.

211. Le Jars. — Il est vu debout et de face.

In-12.

Jolie petite pièce.

212. Il pleut a verse ! — Le bord d'une rivière ; sur la gauche une pluie battante. Cinq canards sur la rive du premier plan, deux autres nageant. — A l'angle inférieur gauche la lettre *B*.

In-4 en largeur.

1. Taches blanches dans la pluie.
2. Ces taches ont disparu ; reprise de pointe sèche.
3. On aperçoit dans le fond, au dessus du canard blanc à gauche, la rive opposée, avec des arbres.

213. Au Jardin d'acclimatation, première planche. — Deux jeunes dames, appuyées sur une clôture, à gauche, regardent des faisans dorés.

In-4 carré (H. 17 cent. L. 17 cent.).

Cette planche a été faite pour essayer le procédé de gravure en couleur de Debucourt, au moyen de tirages successifs par plusieurs planches dont chacune imprime séparément une couleur. Ces couleurs sont appliquées sur un *dessous* en noir, obtenu par une première planche gravée à l'eau-forte ou à l'aquatinte.

1. Eau-forte, en noir. — Tirage à environ 10 épreuves.
2. Avec des planches de couleur. Le résultat est peu satisfaisant.

La planche noire et les planches de couleur ont été détruites.

Voyez aux *Lithographies*, nᵒˢ 755 et 756.

214. Au Jardin d'Acclimatation, deuxième planche. — Le dessin est le même, avec variantes.

In-4 carré (H. 19 cent. L. 20 cent.).

Autre essai du procédé de Debucourt.

1. Eau-forte.
2. Remorsure et pointe sèche, notamment dans les visages.
3. Légers travaux d'aquatinte indiquant notamment une ombre portée sous les faisans du premier plan.
4. L'ombre portée a été enlevée. L'aquatinte a été mise sur toute la planche, et particulièrement sur la clôture depuis le milieu jusqu'au fond, et sur la robe noire de la première femme. Travaux de roulette sur la manche droite de la dame en blanc.
5. L'ombre portée a été replacée. Les arbres du fond sont teintés.
6. Pointe sèche sur le visage de la femme qui est debout.

Ces six premiers états concernent la planche de noir. Ils sont tous rares.

7. En couleur. Il y a eu quatre planches pour les couleurs; elles ont été détruites après un tirage de 6 épreuves.

215. LA TERRASSE DE LA VILLA BRANCAS. — Sur la terrasse d'une villa qui domine la vallée de Sèvres, en face de la vieille manufacture et des hauteurs de Bellevue, deux jeunes femmes, dont l'une dessine, et l'autre pose, abritée sous son ombrelle. — Daté à droite et au bas X^{bre} *1876*.

Grand in-4 en largeur.

1. Eau-forte. Le visage de la femme qui dessine et son papier sont blancs. — Tirage à 20 épreuves.
2. Le visage et le papier couverts d'une teinte de pointe sèche. — Très rare, ainsi que les cinq états qui suivent. (Tirage à 3 ou 4 épreuves).
3. Le visage de la femme qui pose est éclairci, ainsi que son vêtement et la masse d'arbres de la manufacture.
4. Cet état se reconnaît au changement d'éclairage du profil de la femme qui dessine. Ici, la lumière vient d'en haut et il y a un clair sur sa pommette.

5. L'étoffe qui est posée sur la chaise à droite, et où se lit la date, est couverte de traits.

6. Traits de burin dans la robe blanche de la femme qui pose. Branches ajoutées devant l'angle d'un toit, sous la balustrade de la villa, au dessus de la main qui tient le crayon. L'indication $xbre$ effacée. Une petite maison ajoutée sur les hauteurs de Bellevue, à gauche, près du témoin de la planche.

7. La petite maison a des indications de fenêtres.

8. Avec la lettre. Publication dans *l'Art*.

216. Étude d'après nature, par Bracquemond. — Tête de femme de face, légèrement tournée à droite, les paupières baissées. Les cheveux séparés sur le milieu du front où ils forment deux boucles, ramenés et noués sur le sommet de la tête. — A droite, sur la ligne du cou $\frac{B}{77}$. Au bas à gauche *Gillot sc.*

In-4. — Gillotage d'un dessin de Bracquemond.

Publié dans la *Galerie contemporaine* (n° 117, *Bracquemond*, par Émile Bergerat).

217. Vue du Pont des Saints-Pères. — La vue est prise du Pont-Royal. Au fond, le dôme de l'Institut, Notre-Dame, le Palais de Justice. La pluie tombe à flots et l'on voit un arc-en-ciel au-dessus du pont des Saints-Pères. A droite des bains est un bateau de charbon. Pour les besoins du pittoresque, les arbres du quai sont représentés bien plus en saillie qu'ils ne le sont réellement.

In-4 en largeur.

1. La fumée de la mouche qui passe devant le pont est blanche. — 10 épreuves.

2. La fumée est teintée à la pointe sèche. Nombreux travaux dans toute la planche. — 10 épreuves.

3. On lit au bas et à droite : *à M. le conseiller Bachelier, Bracquemond 1877*. — 10 épreuves.

4. Publication dans *l'Art*. Avec le titre.

218. Trembles au bord de la Seine. — On en voit quatre au premier plan, reconnaissables à leur pellicule blanche et à leurs taches noires. Puis viennent deux autres troncs d'arbres, et à gauche l'allée se continue dans un feuillage. Passant derrière le troisième tremble, la pointe d'avant d'un bachot.

In-8 en largeur.

>1. Eau-forte. Le terrain blanc.
>2. Pointe sèche sur le terrain.
>3. Avec l'inscription *Gazette des Beaux-Arts* (n° du 1er août 1884).

219. LA NUÉE D'ORAGE. — Un champ devant la lisière d'un bois. A gauche, une barrière dans un pli de terrain. A droite, six oies au premier plan. Grand ciel, chargé de nuages très sombres dans la partie gauche, d'où s'échappent des rayons de soleil qui traversent la partie droite, faisant ainsi des traînées lumineuses et sombres. — Signé au bas et à gauche *Bracquemond*.

Grand in-4 en l.

>1. Eau-forte. Aucune indication sur le ciel, qui est complètement blanc. — Ce bel état a été tiré à 20 épreuves.
>2. Toutes les indications de nuages sont ajoutées sur le ciel, à l'eau-forte. — Très bel état tiré à 6 épreuves.
>3. Le rayon lumineux qui se dirige vers les deux oies placées l'une derrière l'autre couvert d'une teinte de pointe sèche, ainsi que le nuage clair isolé dans le ciel. — Très bel état tiré à 6 épreuves.
>4. Remorsure. Travaux d'eau-forte et de pointe sèche sur tout le terrain de l'angle gauche. — Très rare.
>5. Nouvelle remorsure et nettoyage. Le dessous des nuages noirs présente des masses d'ombre très caractérisées. — Très rare.
>6. Le ciel a été notablement changé. Le petit nuage gris isolé est remplacé par une masse de nuages violemment

éclairés. A la partie gauche, un rayon sombre qui se perdait dans le trait carré a disparu, et au contraire, une lumière a été placée au dessus des derniers arbres. Fortes morsures dans les nuages de gauche, par taches. — Très rare.

7. Le noir du nuage ajouté au précédent état a été très éclairci. La traînée sombre qu'il fait dans le ciel rencontre un trait de pointe sèche indiquant un autre nuage. — Tirage à 25 épreuves.

8. Toute la partie gauche du ciel, jusqu'au milieu de la planche, a été effacée ; les arbres très atténués. — Tiré à 4 épreuves.

A partir d'ici, c'est absolument une nouvelle gravure recommencée. Mais les sept premiers états sont les plus intéressants.

9. État d'eau-forte de nuages clairs, mis à la place des nuages effacés. — Rare.

10. Pointe sèche dans tous les nuages ajoutés ; reprise de travaux dans les arbres et le terrain. Les intervalles entre les ais de la barrière, assombris.

11. Sous les pattes des oies, le terrain est couvert d'une morsure grise. Le grand rayon clair qui traverse le milieu de la planche couvert de pointe sèche.

Et la planche n'est pas encore terminée !

Reproduction gillotée de l'état n° 7 dans la *Vie moderne*.

220. LE LAPIN DE GARENNE. — Il est suspendu par les pattes à un clou.

In-4 en hauteur.

1. Eau-forte.
Cette jolie petite pièce est encore à achever.

221. ÉBATS DE CANARDS. — La surface d'un étang, couverte de feuilles de nénuphar et de roseaux. Au premier plan un canard nageant suivi de deux canes. Puis un canard nageant, un autre entrant dans l'eau, et un dernier dans les roseaux. — Signé au bas et à gauche *Bracquemond*.

Grand in-4 (H. 84 cent.)

1. Eau-forte. — Tirage à 30 épreuves.

2. Le sillage des canards chargé de travaux, notamment sous la cane qui tourne la tête vers la gauche. — Tirage à 4 épreuves.

3. Une entre-taille au burin à la surface de l'eau qu'elle rend moirée. — Tirage à 4 épreuves.

4. Les tailles simples d'eau-forte qui teintent la feuille de nénuphar placée au milieu de la planche sont croisées par de légères tailles de burin presque horizontales. — Tirage à 300 épreuves, expédiées en Amérique. La planche biffée.

222. LE VIEUX COQ. — Debout, de profil tourné à droite, sur la lisière d'un champ de seigle.
Grand in-4 (H. 32 cent.)

Une des pièces capitales de l'œuvre.

1. Eau-forte. Avant le champ de seigle et le terrain. — Tirage à environ 8 épreuves.

2. Avec le champ de seigle, le terrain, et le trait carré. Au bas et à gauche *Bracquemond 1882*. — Tirage à 6 épreuves.

3. Remorsure. Pointe sèche ajoutée dans toute la planche, particulièrement au bout du champ de seigle, à gauche. — Tirage à 6 épreuves.

4. Dans la marge du bas : *Published by Messrs. Dowdeswell. London. 1882*. — Tirage à 200 épreuves.

5. Avec la légende dans l'angle supérieur gauche :

> *Hé ! vieux coq, vieux Don Juan, vieille voix tu t'érailles ;*
> *Toi même tu seras*
> *La pierre du festin fait à tes funérailles*
> *Et les convives, las*
> *De livrer à ta chair de trop rudes batailles,*
> *Se reposeront des dents et des bras,*
> *Racontant à l'envi, tes amours, tes combats.*

Une petite reproduction gillotée dans le *Catalogue illustré du Salon de 1882*.

Autre reproduction dans la *Gazette des Beaux-Arts*, 1884.

223. LES MOUETTES. — Un vol de dix-huit mouettes, traversant toute la planche. Elles sont au dessus de

la mer montante; les lames, moutonnant, viennent au premier plan briser sur le rivage (qu'on ne voit pas). A la partie droite le ciel est plus sombre.

In-fol. en largeur (L. 46 cent.)

1. Eau-forte. Les mouettes seules, au nombre de dix-sept. Ni ciel, ni mer. — Tirage à 6 épreuves.

2. Travaux sur tous les oiseaux. Dix-huit mouettes. — Tirage à 6 épreuves.

3. Avec le ciel et la mer. — Tirage à 6 épreuves.

4. Dans la partie sombre du ciel se détachent de petits nuages noirs (appelés en Normandie *poules d'eau*). Travaux dans toute la planche. Sans signature. État actuel de cette remarquable eau-forte qui n'est pas encore publiée.

224. ROSEAUX ET SARCELLES. — Une touffe de roseaux au milieu d'un étang. Dans ces roseaux de nombreuses sarcelles qui s'ébattent. Vers le fond, derrière la touffe de roseaux, une bande de sarcelles qui nagent, faisant un sillage clair.

Grand in-4 (H. 33 cent.).

1. Eau-forte. La planche presque blanche. — Tirage à 10 épreuves.

2. Indication de l'eau par de légères teintes d'eau-forte, indication du trait carré. — Tirage à 4 épreuves.

3. Teinte à l'eau-forte sur toute la planche, laissant paraître en blanc les roseaux et le sillage des sarcelles du fond. — Tirage à 4 épreuves.

4. Même état, mais les témoins de la planche ramenés au trait carré de l'état n° 2. — Tirage à 4 épreuves.

État actuel de la planche, qui n'est pas encore terminée.

225. LES HIRONDELLES. — Une rivière, venant du fond vers le premier plan. A gauche une rive boisée; au fond, indication d'arc-en-ciel. Hirondelles voltigeant, sur toutes les parties de

la planche. Dans le bas, une hirondelle déborde le trait carré.

Grand in-4 (H. 33 cent.).

1. Eau-forte. La planche très claire. — Tirage à 10 épreuves.

2. Teinte sur la rivière et sur le ciel. Deux gros nuages et l'arc-en-ciel se détachent en blanc. La gravure va jusqu'à l'extrémité des témoins. — Tirage à 4 épreuves.

3. Avec une petite marge provenant du biseau qui a été fait à la planche. — Tirage à 4 épreuves.

État actuel de la planche, qui n'est pas encore terminée.

N. B. Il y a lieu d'ajouter à la présente section la petite pièce cataloguée sous le n° 503.

III

REPRODUCTIONS

D'APRÈS DIFFÉRENTS MAITRES

226. Copie de l'eau-forte de J.-J. de Boissieu portant le numéro 105 du catalogue de Le Blanc et le numéro 77 du catalogue Rigal, et représentant une ânesse debout dans un champ, et son ânon couché à terre. — Signé *F. Braquemond* (sic); la date *1849* inscrite à gauche, au milieu des herbes, et dans le haut à droite un chiffre *1* peu visible.

Grand in-8 en largeur.

<small>Première eau-forte de Bracquemond. (Cabinet des Estampes.)</small>

227-230. Diverses petites copies d'estampes sur la même planche :

1. Très petit croquis de paysage, copié sur une eau-forte de Saint-Non d'après Le Prince. — A gauche, à la pointe : *le Prince del*, et au milieu *Bracquemond s/c 1849*.

In-32 en largeur (L. 10 cent. $\frac{1}{2}$. H. 7 cent.).

2. Très petit croquis de paysage, avec une chaumière dans le fond à gauche, et une femme debout au premier plan à droite, d'après L. Marvy. — Signature *F. B.* à droite, en caractères très fins.

In-32 carré (6 cent. sur 6).

3. Croquis d'après Rembrandt (nous est inconnu).

4. Croquis d'après Et. La Belle (nous est inconnu).

231. Fac-simile d'un ornement d'architecture d'après Le Pautre. (Fragment de frise avec des rinceaux de feuillages et des amours). — Non signé.
In-8 en largeur (L. 17 cent. $\frac{1}{2}$. H. 12).

232-237. Cahier de Vues d'Italie, d'après Beaunier. — Six eaux-fortes de formats très différents :

1. Paysage montueux, ville, rivière, pont sur un torrent (vue à vol d'oiseau) ; à gauche indication d'un homme qui s'accroche à une branche d'arbre au dessus du torrent. — Inscriptions, à la pointe : *N° 1, 1ᵉʳ cahier ; Dessiné par Beaunier ; Gravé par Bracquemond ; Imp. Drouart.*
In-4 (H. 22. L. 16).

2. Une rivière traversant une ville. Au premier plan le parapet du quai. Puis la rive opposée, bordée de maisons, d'une tour ; au fond un clocher. Au milieu deux arches d'un pont. Bordure d'encadrement large d'un demi-centimètre.
In-8 (H. 13 cent. $\frac{1}{2}$. L. 7 cent.).

3. Rochers escarpés. — Trait d'encadrement.
In-4 (C'est une bande de 22 cent. de haut sur 5 de large).

4. Au pied d'une colline, à droite, un ensemble de grandes constructions. Sur la colline des maisons, au premier plan à droite, un pont. A gauche des arbres : indications de bœufs buvant à la rivière.
In-fol. en largeur (L. 37 cent. H. 20 cent. $\frac{1}{2}$).

5. (Nous est inconnu).

6. (Nous est inconnu).

238. La Nuit? petite eau-forte d'après Joseph Guichard. — Elle est enlevée dans les airs par un personnage fantastique qui l'a saisie à la ceinture ; deux petits amours l'accompagnent : l'un tient un arc et une flèche.

In-12 carré.

239. Christ couronné d'épines et tenant le roseau, petite eau-forte d'après Joseph Guichard. — Sur la marge inférieure : *Joseph Guichard* et *Bracquemond Félix*, à la pointe.

In-12 carré.

240. Copie d'un fragment d'estampe d'après Watteau. — C'est un groupe tiré de *l'Ile enchantée*, gravée par Le Bas (le jeune homme et la jeune femme se donnant le bras, vus de dos, qui sont à la partie gauche de l'estampe originale).

In-8.

Étude tirée à quelques épreuves.

241. UN BUVEUR, d'après Alexandre Lafond. — Il est vu en buste, coiffé d'un chapeau à larges bords, et tenant dans la main droite un verre demi-plein de vin. — Sur la marge inférieure, à la pointe : *Alexdre Lafond pinxt. — Bracquemond sculp.*

Le verre en main, gaîment je me confie
Au Dieu des bonnes gens.
 Béranger.

In-4.

1. Avant les derniers travaux. Avant toute lettre.

2. Travaux ajoutés. Avec la lettre indiquée ci-dessus.

3. Autres travaux ajoutés. Au milieu de la marge inférieure l'adresse de l'imprimeur Pierron, à la pointe.

4. Avec le titre. Publication de Cadart.

242. Paysage avec ruines antiques, d'après Ed. Bertin.

In-4 en largeur. — Pièce cintrée.

243. La Femme au masque de velours, d'après Henri Baron. — Elle fait face au spectateur, appuyant la jambe gauche et la main sur une rampe couverte d'un tapis. A gauche, trois personnages.

Grand in-8.

1. Eau-forte.

2. Travaux dans toute la planche. Notamment, tailles croisées sur le bas du tapis à droite, et sur la marche d'escalier (?) qui occupe le premier plan, au bas.

3. Travaux ajoutés. Signé *H. Baron pinx.*; *F. Bracquemond sculp.*; *Drouart imp. rue du Fouarre.*

244. Eau-forte d'après Fragonard. — Un homme coiffé d'un bonnet de fourrure, appuyé du coude gauche sur une table, se penche par dessus l'épaule d'un enfant debout, qui pose la main gauche sur cette même table.

In-4.

1. Avant la lettre.

2. Les signatures *H. Fragonard pinx.*; *F. Bracquemond sculp.* au trait; l'adresse de Delâtre et l'indication *Tiré du Cabinet de M. Walferdin.*

245. LE JOUEUR DE FLÛTE, d'après A. de Curzon. — C'est une vue de Tivoli avec la cascade dans le fond derrière les arbres. A gauche, sur un rocher qui se détache fortement sur le clair du fond, est

assis un petit berger qui joue de la flûte, au pied de grands arbres.

In-4.

 1. Eau-forte.
 2. Terminé, avant toute lettre.
 3. Avec les noms du peintre, du graveur, l'adresse de l'imprimerie Delamain et Sarrazin, le titre, et dans le haut le mot *l'Artiste*.

246. GORGE DANS DES ROCHERS, d'après Jules Laurens. — A droite et à gauche, deux puissantes masses de rochers. Au fond, échappée de vue sur la mer.

In-fol. en largeur.

 1. Avant toute lettre. Bel état, d'une grande vigueur.
 2. Sur la marge, *Bracquemond d'après Jules Laurens*.
 3. Au milieu de la planche, sur le rocher, est un homme appuyé qui regarde vers le premier plan où gisent un cadavre et la carcasse d'un cheval, qui n'existaient pas dans le premier état, et ont été ajoutés par Jules Laurens, qui les a gravés lui-même sur la planche.

247. Paysage, d'après Rosalba Laurens (nièce de Jules Laurens). — Un troupeau de moutons derrière lequel marche un berger, descend vers le premier plan à droite. Fond de paysage d'un aspect sévère, avec quelques arbres et une colline escarpée. — Dans la marge inférieure, à la pointe : *Rosalba Laurens pinxt; Bracquemond A.F* et des croquis à la pointe, à peine indiqués, presque invisibles.

In-4.

248. Le Calvaire, d'après Decamps. — Les trois croix sont à droite, Jérusalem à gauche.

In-4 en largeur.

 1. Eau-forte pure. — Très rare.

2. Aquatinte ajoutée. — Très rare.

3. La planche entièrement modifiée : le fond, Jérusalem, les croix, les personnages ont été couverts par des essais d'arbres à l'eau-forte. Le Christ se distingue encore entre ces arbres. — Très rare.

Après ces essais, la planche a été abandonnée.

249. Les Bons Amis, d'après Decamps. — Devant la porte d'une ferme, où l'on voit une vieille femme, à droite, est un cheval tenu par un petit enfant en robe, en tablier et en sabots. — *Decamps pinxt., Braquemond* (sic) *sculp*. Adresse de Chardon. Le titre *Les Bons Amis* à droite, et à gauche l'indication *Le Salon, 9, rue Mazarine*.

In-4 en largeur.

250. CHEVAL ARABE AU PIQUET, d'après Delacroix (Cat. A. Moreau, 46). — Au bas et à gauche, à rebours *57—5*.

In-fol. en largeur.

1. Eau-forte.
2. Reprise générale des travaux. La planche est amenée à l'effet. L'indication *57-5* est devenue peu visible.

251. PAYSAGE (Coucher de soleil), d'après Corot. — A gauche, un rocher ; plus au milieu, un arbre ; à droite un bouquet d'arbres. Au premier plan, un ruisseau. Indication d'une figure jouant de la flûte tournée vers la droite, dans la demi-teinte. Tout le premier plan très sombre. — Signé à l'eau-forte *Bracquemond fc.* à droite, et à gauche, COROT.

Grand in-4 (H. 30 cent. L. 24 cent.).

1. Sans aucune taille sur la partie basse du ciel. — Rare.
2. Avec les tailles sur le bas du ciel. — Rare.
3. L'adresse de l'imprimeur Delâtre, rue St-Jacques, 171, à la pointe. — Rare.

252. PAYSAGE (ou LE CHEVAL BLANC), d'après Corot. — A gauche, un rocher et de petits arbres. A droite, le tronc d'un bouleau et d'autres indications d'arbres. Au premier plan, un ruisseau. Plus au fond, un paysan sur un cheval blanc, tourné vers la droite. — Signé à l'eau-forte : COROT à gauche, *Bracquemond fec.* à droite.

In-4 (H. 26 cent. L. 20 cent.).

1. Avant l'adresse de Delâtre. — Rare.
2. Avec cette adresse, tracée à la pointe.

253. Un Camp en Algérie, d'après un croquis d'Horace Vernet. — Une tente au sommet d'une éminence, au premier plan des chevaux au repos, etc., etc.

Grand in-8 en largeur.

1. Deux petits croquis sur la marge de gauche : deux gardes nationaux et une dame en toilette de ville.
2. Ces remarques sont effacées.

254. Attelage de bœufs (Haut-Dauphiné), d'après Dubuisson. — Quatre bœufs traînant vers la droite une charrette chargée de troncs d'arbres. Un conducteur sur la charrette, un autre à la tête des bœufs les aiguillonnant. Devant l'attelage, un chêne.

In-4 en largeur.

1. Avant toute lettre.
2. Avec les noms de A. Dubuisson et de Bracquemond, le titre, et dans le haut les indications *l'Artiste* et *Salon de 1857.*

255. MOUTONS PARQUÉS, d'après Brendel. — Les moutons sont derrière une barrière de parc.

Au premier plan à gauche, un chien de berger au repos. — Au bas et à gauche, sur la gravure, *Bracquemond d'après Brendel.*

In-4 en largeur.

256. Le Repos, d'après Stevens. — Un chien savant, affublé du costume de la représentation, se repose, assis, tourné vers la gauche. — *J. Stevens p., Bracquemond sc.*, adresse de Delâtre. Dans le haut : *Salon de 1857* et *l'Artiste.*

In-8 en largeur.

> 1. Plusieurs états avant la lettre.
> 2. Avec le titre *Le Repos* et les indications données ci-dessus.

257-258. Deux eaux-fortes d'après Gavarni :

1. Reproduction de la lithographie, tirée de la suite intitulée *le Manteau d'Arlequin*, qui a pour légende : *Ah m'ame Ado'phe! m'ame Ado'phe! je ne serais pas ce que je suis sans mon vieux serpent de mère.* — Deux femmes buvant du champagne, celle de gauche à cheval sur une chaise.

In-4.

2. Reproduction d'une lithographie isolée et sans titre, ainsi décrite par MM. Mahérault et Bocher, sous le N° 209 de leur catalogue de Gavarni : — La Fille et la Mère. Figures à mi-corps sur un boulevard extérieur de Paris. Une jeune femme de trois quarts tournée à gauche, la tête à droite, sans chapeau, une main sur la hanche, est enveloppée dans un grand châle noir. Derrière elle, à droite, une vieille femme portant

un cabas, mouchoir autour de la tête et châle blanc sur les épaules.

In-4.

<small>Dans ces deux eaux-fortes, le graveur a remarquablement saisi la manière de Gavarni. — 20 épreuves en tout.</small>

259. LE MIROIR, d'après Chaplin, première planche. — Une jeune femme nue devant une glace et vue de dos ; on voit son reflet de face dans la glace, à droite : à gauche de la femme, un écran ; à droite, un tabouret. — On reconnaît cette première planche à ce que les chairs sont traitées par des tailles.

Grand in-8.

<small>Tirage à 5 ou 6 épreuves.</small>

260. LE MIROIR, d'après Chaplin, deuxième planche. — Même dessin que la précédente, mais les chairs sont traitées par des points.

Grand in-8.

<small>1. Eau-forte. Le miroir blanc. — Ce joli état a donné 15 épreuves.
2. Toute la planche reprise avec des travaux de roulette.
3. Avec la lettre. Publication de Cadart.</small>

261. Pudeur, d'après Chaplin, première planche. — Jeune femme demi-nue, regardant vers la gauche et ramenant ses vêtements sur sa poitrine.

Grand in-4.

262. Pudeur, d'après Chaplin, deuxième planche. — Même dessin que la précédente, mais entouré d'un cadre dans le style du XVIIIe siècle.

Grand in-4.

263. L'Oiseau envolé, d'après Chaplin, première planche. — Jeune femme, la gorge découverte, s'essuyant les yeux, près d'une cage vide posée sur une table à droite.

Grand in-4. — Même format que le 261.

264. L'Oiseau envolé, d'après Chaplin, deuxième planche. — Même dessin que la précédente, mais entouré d'un cadre dans le style du xviiiᵉ siècle.

Grand in-4.

265. La Peinture, panneau allégorique d'après Chaplin. — Une jeune femme assise sur des nuages, tenant une palette et un pinceau, et à laquelle un amour présente des fleurs. Encadrement Louis XV.

— A gauche *Bracquemond d'après Chaplin.*

Grand in-4 en largeur.

266. La Sculpture, panneau allégorique d'après Chaplin. — Jeune femme assise sur des nuages, tournée à gauche, tenant un ciseau et un maillet, buste. Deux amours près d'elle; dont l'un pose une couronne sur un buste que l'autre sculpte.

Grand in-4 en largeur.

267. Le Porcher, d'après Chaplin. — Par un affreux temps, il chasse devant lui un troupeau de porcs; paysage à fond de collines; flaques d'eau.

Petit in-fol. en l.

1. Avec la signature *Bracquemond* sous le nom *Chaplin pinx. f.* dans l'angle inférieur droit.

2. Avec la signature *Ch. Chaplin 1861*, à la pointe, sur la marge inférieure à gauche, et la légende *Poor naked wretches....* (etc.) *Shakspeare*.

Reproduction gillotée dans le *Musée de la jeunesse*, publié par Baschet, avril 1881.

268. L'Éloquence des fleurs, d'après Amaury Duval. — Une jeune fille, de profil à gauche, tressant une couronne de liserons.

In-4.

> 1. Avant la lettre.
> 2. Avec le titre, les signatures *Amand* (sic) *Duval* et *Bracquemond*, l'adresse de Sarazin et le mot *l'Artiste*.

269. Copie réduite et retournée d'une estampe d'après Watteau (*Le Lorgneur*, gravé par Scotin). — Un mezzetin debout, jouant de la guitare, regarde vers la droite une jeune dame assise qui tient un éventail, et un homme également assis jouant de la flûte.

Petit in-4.

> 1. Sans aucune lettre.
> 2. Pour une publication de Troude.

270. Imitation de gravure ancienne, d'après un prétendu tableau de Watteau. — Fond de grands arbres. A gauche une bergère et un berger debout, puis des personnages assis faisant de la musique. Près du trait carré, un homme assis, vu de dos. Un homme et une femme qui causent. A droite, un chien. La légende, mise en français et en latin, comme dans les anciennes estampes d'après Watteau : à gauche *L'Heureuse existence, gravé d'après*..... etc.; à droite *Quod Fortuna juvat, sculptum*..... etc. — Signé *Watteau* et *P. M. S.*

In-4 en largeur.

> Tirage à 3 ou 4 épreuves. Une épreuve avant la lettre appartient à Bracquemond.

271. Copie d'une estampe du XVIIIe siècle intitulée : *L'Oiseleur; à Paris, chez Basset, rue St-Jacques.*

Berger tenant son galoubet, aux pieds d'une bergère assise qui a une cage sur le genou gauche.

In-4.

> Préparation à l'eau-forte, au trait, pour un essai de gravure en couleur par le procédé Garnier et Salmon.— Tirage à 3 ou 4 épreuves.
>
> Il existe aussi de cette planche quelques rares épreuves *typographiques* des planches destinées à mettre les teintes.

272. Statue équestre de Charlemagne, d'après Levéel. Gravure au procédé Comte, d'après un dessin de Bracquemond.

In-8.

> Publié dans *l'Art pour Tous*.

273. Essai du procédé d'impression en couleur de Garnier et Salmon, représentant la Sainte Famille, d'après Rubens. — Sans aucune lettre.

Grand in-4 (H. 33. L. 26).

> Cet essai n'a été tiré qu'à 2 ou 3 épreuves.

274. UN TOURNOI, d'après Rubens. — Des chevaliers couverts d'armures rompent des lances. Fond de paysage. A droite un château fortifié, une tour, un pont, etc.

In-fol. en largeur.

> Planche commandée par le Ministère d'État en 1862.
>
> 1. Eau-forte. La planche est claire.
> 2. Travaux ajoutés. Il y a plusieurs états intermédiaires qui ne nous sont pas connus.
> 3. Un trait carré fortement indiqué.
> 4. Avec la lettre. (Se vend à la Chalcographie.)

275. LA SOURCE, d'après Ingres. — Elle est symbolisée par une jeune fille nue, debout, tenant sur

son épaule une urne d'où tombe un filet d'eau. — Sans aucune lettre.

Grand in-4.

>Deux états très peu différents l'un de l'autre. — Tirage total à 50 exemplaires. La planche existe.

276. Tête de jeune Taureau, tournée vers la gauche, d'après Rosa Bonheur.

In-18 à claire-voie. (La tête a environ 9 cent. Largeur de la planche aux témoins, 25 cent.)

277. LE LIÈVRE, d'après A. de Balleroy. — Il est posé assis au premier plan, la tête tournée à droite, dressant l'oreille. Au fond, dans le brouillard, légères silhouettes de lièvres et de chasseurs.

In-4 en largeur.

>Très belle eau-forte. — Il y a eu plusieurs états avant la lettre. La planche a ensuite été diminuée de format et publiée en Angleterre.
>Notons au passage que A. de Balleroy a gravé de bonnes eaux-fortes de paysages.

278. PAYSAGE, d'après Français. — A droite la lisière d'un bois avec deux grands arbres qui dominent. Au fond une colline boisée, et l'indication d'une maisonnette.

In-4 en largeur.

>Un seul état, eau-forte.
>Planche inachevée et tirée à quelques épreuves.

279. JEUNE FEMME EN COSTUME ESPAGNOL (en travesti), d'après Ed. Manet (N° 35 du catalogue de l'exposition de Manet en 1867). — Elle est étendue sur une chaise longue, en costume d'homme, la main gauche portée à la tête, un éventail sur les pieds. Un chat joue avec des oranges. A gauche un rideau.

— Dans la marge : *Ed. Manet, pinxt. Bracquemond.*

In-4 en largeur.

280. LA SERVANTE, d'après Leys. — Elle est debout, à la gauche de la planche, la main gauche appuyée sur une table garnie de hanaps, de verres et d'un pâté surmonté d'un paon entier. Derrière la table est un jeune garçon.

Grand in-4 en largeur.

>1. Derrière le jeune garçon le fond est blanc.
>2. Le fond est couvert de tailles indiquant une tenture.
>3. L'œuf d'autruche monté en drageoir est modelé par de la pointe sèche.
>4. La planche est coupée en deux fragments inégaux, donnant deux sujets in-4 en hauteur :
>>I. *La Servante*, seule. La tête du jeune homme a disparu.
>>IIa *La Table*, avec le paon et l'œuf d'autruche. Publication d'Édouard Lièvre.
>>IIb Il y a un état de ce second fragment de planche, où l'on a ménagé à gauche une petite tablette, qui porte le titre *La Table*, les noms des artistes et de Salmon.

281. Les Demoiselles de village, d'après Courbet. — Elles sont trois, à gauche, avec un chien. Celle du milieu a son ombrelle ; devant elle une petite paysanne, son chapeau de paille rejeté dans le dos. Le fond d'une vallée. A gauche, deux vaches.

In-4 en largeur.

>1. Les roches du fond ne montent pas jusqu'au témoin.
>2. A droite, ces roches vont jusqu'au haut de la planche. Travaux à l'eau-forte sur les terrains.
>3. Publication de Cadart. Signature *G. Courbet.*

282. Paysage, d'après Hobbema. — Une chaumière au milieu, dans le fond. Au premier plan au milieu

un bouquet d'arbres, à droite un chemin, à gauche une mare et au-delà des arbres.

Petit in-4 en largeur.

> 1. Eau-forte, le ciel blanc.
> 2. Le ciel à la pointe sèche.
> 3. Travaux dans toute la planche. Les petits arbres du fond, près du trait carré à gauche, sont noirs.
> 4. Travaux ajoutés. Tailles horizontales de pointe sèche dans le ciel, à l'angle supérieur gauche.

283. PROMENADE VÉNITIENNE, d'après Bonington. — Quatre personnages en costume vénitien. — La planche se reconnaît facilement à l'inscription : *R. P. B. 1816*, légèrement tracée à la pointe sur la gravure, à gauche.

In-8.

> 1. Plusieurs états de la planche inachevée.
> 2. Terminé.
> 3. Publication dans le *Musée universel* d'Édouard Lièvre.

284. Iles du Rhin, d'après Gustave Jundt. — Au bord de l'eau, dans des roseaux et des joncs très épais, deux jeunes femmes, tenant des faucilles. L'une d'elles, qui aperçoit deux chevreuils, fait signe à l'autre de ne pas faire de bruit.

In-4 en largeur.

> 1. Eau-forte. La planche très claire.
> 2. Indication du ciel dans l'angle gauche.
> 3. Publication dans *Les Merveilles de l'Art et de l'Industrie*, par René Ménard, 1869.

285. Saint Basile dictant sa doctrine, d'après Herrera le vieux.

In-8.

> 1. État inachevé. Quelques épreuves seulement.
> 2. Publication dans la *Gazette des Beaux-Arts*, 1859.

286. Don Quichotte, d'après Goya. — Il est assis dans son cabinet, lisant, et assiégé de visions fantastiques.

In-8.

>1. État inachevé. Quelques épreuves seulement.
>2. Publication dans la *Gazette des Beaux-Arts*, 1860.

287. Le Lac, d'après Corot. — Un lac vu entre des arbres. Près de ce lac, un berger et deux vaches.

In-8.

>1. Eau-forte.
>2. Publication dans la *Gazette des Beaux-Arts*, 1861.

288. Monument funèbre au cimetière Montmartre (Tombeau du fils Nefftzer), d'après Bartholdi.

In-8.

>1. Eau-forte. Signé à gauche au bas, *Bracquemond.*
>2. Tailles diagonales sur le socle. Pointe sèche dans toute la planche.
>3. Publication dans la *Gazette des Beaux-Arts*, 1867.

289. Métairie sur les bords de l'Oise, d'après Théodore Rousseau. — La métairie, perdue dans les arbres au fond à droite. Au milieu, des arbres se reflétant dans la rivière qui coule vers la gauche. Grand ciel clair.

Grand in-8 en largeur. — Très jolie eau-forte.

>1. Eau-forte. Avant les traits horizontaux de pointe sèche sur le reflet des arbres dans l'eau. Dans l'angle inférieur : *Th. Rousseau 52.*
>2. Avec les traits de pointe sèche.
>3. Publication dans la *Gazette des Beaux-Arts*, 1868.

290. La Récolte des Pommes de terre, d'après Breton. — Deux paysannes dans un champ. L'une, debout, tient un sac dans lequel l'autre agenouillée

verse le contenu d'une corbeille de pommes de terre.

Grand in-8.

> Cette eau-forte est remarquable comme charme. Elle est de la plus grande simplicité d'exécution.
>
> 1. Eau-forte, différant à peine de l'état suivant.
> 2. Pointe sèche ajoutée.
> 3. Publication dans la *Gazette des Beaux-Arts*, 1868.

291. VACHES AU BORD DE L'EAU, d'après Cuyp (Galerie Delessert). — Elles sont six couchées et une debout à gauche. Le berger vu de dos assis au bord de l'eau, au fond à droite un moulin.

Grand in-8 en largeur.

> 1. Eau-forte.
> 2. Pointe sèche sur les vaches couchées.
> 3. Publication dans la *Gazette des Beaux-Arts*, 1869.

292. HABITATION RUSTIQUE, d'après Ad. Van Ostade (Galerie Delessert). — L'habitation est à droite. Au milieu un petit pont sur un chemin, à gauche un arbre. Une marchande de légumes causant avec une ménagère.

Grand in-8.

> 1. Eau-forte.
> 2. Taille oblique sur le montant de l'escalier à droite.
> 3. Publication dans la *Gazette des Beaux-Arts*, 1869.

293. La Mort du Poussin, d'après Granet (Galerie de San Donato). — Le peintre est couché dans un grand lit, au fond de son atelier, et reçoit l'extrême-onction.

Grand in-8 en largeur.

> 1. Eau-forte.
> 2. Publication dans la *Gazette des Beaux-Arts*, 1870.

294-316. *Catalogue de vingt-trois tableaux des écoles flamande et hollandaise provenant de la galerie San Donato..... dont la vente aura lieu Hôtel Drouot.... le 17 avril 1868.*— Ce catalogue est orné de vingt-trois petites eaux-fortes :

1. N. Berghem. — L'ancien Port de Gênes.
2. Albert Cuyp.— L'Avenue de Dordrecht.
3. Id. —Bestiaux au bord d'une rivière.
4. Hobbema. — Une Forêt.
5. Id. — Site aux environs de Harlem.
6. Metzu. — La Visite.
7. Mieris. — Portrait d'un magistrat.
8. Id. — Une Dame de qualité.
9. Van Ostade. — Le grand Village.
10. P. Potter. — Un Pâturage.
11. Rembrandt. — Portrait d'une vieille femme.
12. Id. — Portrait d'une jeune fille.
13. Rubens. — Le Christ pleuré par les saintes femmes.
14. Ruysdaël. — Les Dunes de Scheveningen.
15. Steen. — Moïse frappant le rocher.
16. Téniers. — Le Déjeuner de jambon.
17. Id. —Tentation de St-Antoine.
18. Terburg. — Le Congrès de Munster.
19. Id. — La Curiosité.
20. Van de Velde. — Marine, temps calme.
21. Wouwerman. — La Récolte du foin.
22. G. Flinck. — Le Calvaire.
23. Mirevelt. — Portrait d'homme.

In-8 ou in-12.

Il est essentiel de remarquer que ces eaux-fortes ne sont que de rapides et sommaires indications, le graveur ayant dû exécuter les vingt-trois reproductions en huit jours.

Il y a des épreuves avant la lettre.

317-318. Deux planches pour le *Catalogue de la collection du comte Koucheleff*, 5 juin 1869 (Boussaton et Pillet, commissaires-priseurs. Durand-Ruel, expert) :

1. Rembrandt. — Christ aux roseaux.
2. Paul Véronèse. — La Femme adultère.

In-18.

1. Eau-forte.
2. Aquatinte ajoutée.
3. Avec la lettre.

319-327. Sept planches publiées et deux planches inédites pour le *Catalogue des collections San-Donato*, 1870 :

1. *N° 25*. Delacroix. — Christophe Colomb au couvent de Rabida.

Grand in-8 en largeur.

1. Eau-forte.
2. La carte géographique que regarde Colomb dessinée à la pointe sèche. — *Bracquemond. — Imp. Salmon Paris.*
3. État de publication.

2. *N° 26*. Delacroix. — Christophe Colomb au retour du Nouveau-Monde.

Grand in-8 en largeur.

1. Eau-forte.
2. L'escalier du trône complètement teinté. — *Bracquemond sc. — Imp. A. Salmon Paris.*
3. État de publication.

3. *N° 182*. Andrea del Sarto. — La Vierge, Jésus et Saint Jean.

4. *N° 187*. Titien. — Un Seigneur et un enfant.

5. *N° 197*. Murillo. — Portrait d'homme.

6. *N° 257*. Decamps. — Le Dentiste, scène de singes (planche publiée).

Les tailles diagonales derrière les vitres vont de droite à gauche en descendant. Tailles de pointe sèche sur le plancher, etc.

7. Decamps. — Le Dentiste (planche inédite).

Les tailles diagonales sur les croisées descendent de gauche à droite.

8. *N° 258*. Decamps. — Le Barbier, scène de singes (planche publiée).

Tailles de pointe sèche sur le dos de la chaise et sur le carrellement, sur le tapis de la table, etc.

9. Decamps. — Le Barbier (planche inédite).

Absence des tailles ci-dessus spécifiées.

328-329. Deux planches pour le *Catalogue de la collection Michel de Trétaigne*, vente du 9 février 1872 :

1. Delacroix. — Cavalier arabe attaqué par un lion.

In-8.

1. Eau-forte.
2. Reprise de pointe sèche.
3. Avec la lettre.

2. Th. Rousseau. — Bouquet d'arbres près d'un cours d'eau.

Grand in-8 en largeur.

1. Largeur aux témoins, 18 cent. $\frac{1}{2}$.
2. État de publication.

330. Une planche pour le *Catalogue de la collection*

Paturle, vente du 2 février 1872. (Pillet, commissaire-priseur. F. Petit, expert) :

Delacroix. — Les Natchez.

In-8 en largeur.

1. Eau-forte.
2. Terminé.
3. La planche plus courte de marges.

331-334. Quatre planches pour le *Catalogue de la galerie Pereire*, vente des 6-9 mars 1872 (Pillet, commissaire-priseur, Petit, expert).

1. Velasquez. — Infante d'Espagne. In-8.
2. Franz Hals. — Portrait de femme. In-8.
3. Van der Neer. — Effet de nuit. In-12.
4. A. Van Ostade. — Le Cabaret. In-18 carré.

335. Une planche pour l'*Album des dessins de Langlois de Pont-de-l'Arche* (publié en 1873). — Vue de Pont-de-l'Arche. Une vieille ville avec un pont de bois sur lequel on voit des maisons. A gauche une tour en ruines.

In-8 en largeur.

1. Eau-forte. Largeur aux témoins, 24 cent.
2. Terminé. Largeur aux témoins, 20 cent.

Voyez aux *Portraits*, n° 70.

336. ÉTUDE D'APRÈS UN TABLEAU DE TURNER. — Un train s'avance sur un pont, vers le spectateur. On voit à gauche un autre pont à angle droit du premier. Pluie torrentielle chassée par un vent violent.

In-4 en largeur.

1. Le ciel à la pointe sèche non ébarbée. — Tirage à 25 épreuves.
2. Les ébarbures de pointe sèche enlevées.

Petite réduction gillotée dans le n° 117 de la *Galerie contemporaine*.

337. La Toilette, d'après Corot. — Au pied de grands arbres, une femme debout, coiffant une baigneuse assise devant un cours d'eau. Au fond une troisième femme adossée à un arbre et lisant.

In-8. — 1873.

1. Eau-forte.

2. Pointe sèche dans toute la planche, notamment dans le bras relevé de la baigneuse et dans les arbres.

3. Taille de pointe sèche sur la poitrine de la femme debout, près de la bretelle droite du corsage. Publication sous le n° 32 de la *Galerie Durand-Ruel*.

338. Le Gué, d'après Corot.

In-8 en largeur. — 1873.

1. Eau-forte, planche très claire. Tirage à 4 épreuves.

2. Les ébarbures du nuage effacées. Travaux nombreux ajoutés dans toute la planche. (Largeur aux témoins, 18 cent. $\frac{1}{2}$.) N° 150 de la *Galerie Durand-Ruel*.

339. L'Enfant a l'épée, d'après Édouard Manet.

In-8. — 1873.

1. Eau-forte.

2. Taille oblique sur le vêtement. N° 56 de la *Galerie Durand-Ruel*.

340. Landes du Bassin d'Arcachon, d'après Van Marcke.

Grand in-8 en largeur.

Planche inédite, destinée à la *Galerie Durand-Ruel*.

1. Eau-forte. Très claire.

2. L'épaule de la vache blanche du premier plan marquée à la pointe sèche.

3. Le ciel chargé à la pointe sèche.

341. BOISSY D'ANGLAS PRÉSIDANT LA CONVENTION LE 1ᵉʳ PRAIRIAL AN III, - d'après E. Delacroix. — Debout et couvert, il regarde fixement la tête sanglante de Féraud, qu'on lui présente au bout d'une pique. La salle des séances de la Convention est pleine d'une foule furieuse.
Grand in-fol. en largeur.

1. Eau-forte. La planche est restée blanche dans toutes les parties claires du tableau. C'est un des plus beaux premiers états de Bracquemond. — Tirage à 20 épreuves.
2. Un ton de pointe sèche posé à la lime sur toute la planche. Le sol, devant la tribune, est couvert d'une teinte de tailles serrées gravées à l'eau-forte. — 4 épreuves.
3. Lumière enlevée sur le sol devant la tribune. Eclaircissement de toute la planche, notamment sur le fichu de la femme à gauche et sur la fumée du coup de pistolet.— Rare.
4. Tailles horizontales au burin croisant les tailles obliques de la manche de la femme, à gauche. — 4 ou 5 épreuves.
5. Entretailles au burin sur le fanion qui occupe à peu près le centre de la composition. — 4 ou 5 épreuves.
6. Tailles diagonales au burin de droite à gauche sur le vêtement du personnage coiffé d'un bonnet phrygien, près du trait carré à droite. — 4 ou 5 épreuves.
7. Sur la marge du bas, à droite, *à la pointe sèche*, l'inscription : *Bracquemond d'après Delacroix*.
8. L'inscription ci-dessus est effacée. A gauche, près du trait carré, un *B* : c'est la *remarque* de la planche.— Tirage à 100 épreuves.
9. Avec le titre, les signatures des artistes, *au trait*, et le nom de l'imprimeur Salmon.

Publié chez Jourdan, Barbot et Cⁱᵉ. (Planche commandée par la Ville de Paris.)

342. LE SOIR, d'après Th. Rousseau.— A gauche, des roseaux. Au milieu, une mare où boivent deux vaches, conduites par une femme. Des laveuses. Au fond, sur un chemin, des bestiaux et leurs conducteurs : silhouette d'un grand pommier. A

droite, des roches et un massif de grands arbres. — Initiales *Th. R.*

In-fol. — 1882.

1. Eau-forte. Les parties lumineuses du ciel et l'eau sont blanches. Très bel état. — Tirage à 6 épreuves.

2. Travaux horizontaux de pointe sèche dans le ciel et dans l'eau. — Tirage à 4 épreuves.

3. Pointe sèche verticale à côté de la vache blanche qui boit. — Tirage à 4 épreuves.

4. Toute la planche est couverte de pointe sèche au point de ressembler à une manière noire. — Tirage à 4 épreuves.

5. Toute la planche éclaircie. Les rugosités de la roche du premier plan indiquées par quelques tailles et points à l'eau-forte fortement mordus. — Tirage à 4 ou 5 épreuves.

6. La planche est encore plus éclaircie. Remorsures dans les troncs d'arbres de droite. Sur la marge, la signature *B* et l'indication *Publié par Arnold et Tripp, 8 rue St-Georges, Paris*. — Tirage à 52 épreuves sur parchemin et 223 sur japon. La planche détruite.

343. UN DUO, d'après Gérôme. — Un Albanais, assis sur une natte posée sur un divan, chante en s'accompagnant, un corbeau est posé par terre devant lui, et coasse à plein bec. Le fusil de l'Albanais est accroché au mur du fond. — Au bas et à gauche : *J. L. Gérôme.*

In-4. — 1883.

Pour la société *Artis et Amicitiæ*.

1. Eau-forte. — Tirage à 2 épreuves.

2. Quelques tailles horizontales de pointe sèche sur le montant du divan à gauche. — Tirage à 2 épreuves.

3. Tailles horizontales de pointe sèche sur tout le divan. Remorsure dans toute la planche.

344. LA LEÇON DE TRICOT, d'après Millet. — Dans une chambre de paysan, au fond de laquelle on voit un buffet et des fers à repasser accrochés

au mur, une jeune mère donne une leçon de tricot à une petite fille.— Au bas et à droite, *J. F. Millet.*
In-fol. — 1883.

1. Eau-forte. Les carreaux de la fenêtre, entièrement blancs. Sur la marge inférieure, à la pointe : *In progress for the proprietors M$^{ess.rs}$ Arnold & Tripp, 8 Rue St-Georges, Paris.* — Tiré à 4 épreuves.

2. Tailles d'eau-forte sur les carreaux et sur l'ensemble du vêtement des deux personnages. — Tiré à 4 épreuves.

3. Pointe sèche horizontale sur le buffet du fond. La planche a été très montée de ton. — Tiré à 4 épreuves.

4. Sur le sol, on voit une taille oblique dirigée, sur la troisième rangée de planches, des pieds de l'enfant vers le bord de la planche. — Tiré à 4 épreuves.

5. Tailles diagonales dans l'embrasure de la fenêtre, au dessus du panier à ouvrage. — Tiré à 4 épreuves.

6. Travaux dans toute la planche ; les pieds de l'enfant sont devenus peu visibles, ils sont noyés dans une ombre obtenue par remorsure. — Tiré à 4 épreuves.

7. L'inscription *In progress* etc., effacée dans le bas et reportée sur la marge du haut. Avec la *remarque* : un *B* dont le paraphe se termine en une branche sur laquelle est posé un petit oiseau. — Tiré à 50 épreuves, sur parchemin.

8. Avant la lettre. La remarque effacée. — Tiré à 128 épreuves, sur japon.

9. Avec le titre *The Knitting Lesson*, les noms du peintre et du graveur, et l'adresse des éditeurs au dessous du titre.

345. LABOR (ou LE PAYSAN A LA HOUE), d'après Millet. — Debout, haletant de fatigue, un paysan qui défriche un champ se repose en s'appuyant sur sa houe. A droite, une femme entretient un feu d'herbes sèches. A gauche, un laboureur conduit sa charrue.

In-fol. en largeur.

1. Eau-forte. Le ciel et les lumières du vêtement de l'homme sont blancs. Les fumées tracées à la pointe sèche. Sur la marge, à la pointe sèche : *In progress for the pro-*

prietor G. Petit, *Paris*. Très vigoureuse eau-forte ayant l'aspect d'une préparation de gravure, mais plus libre.

2. Légers tons d'eau-forte sur le ciel. — Tirage à 4 épreuves.

3. Les terrains, le vêtement de l'homme couverts de tons vigoureux de pointe sèche. Le ciel très travaillé à l'eau-forte. — Tirage à 4 épreuves.

4. Sur le fer de la houe, près du manche, tailles de burin de droite à gauche. — Tirage à 6 épreuves.

5. Sur une partie des vêtements de la femme, taille oblique de pointe sèche, de droite à gauche. — Tirage à 6 épreuves.

6. Les marges nettoyées. L'inscription en anglais a disparu. — Tirage à 2 épreuves.

7. Sur la marge inférieure, un oiseau sur une branche, dans une autre branche avec feuilles un *B* accroché. C'est la *remarque* de la planche. — Tirage à 25 épreuves.

8. Avant la lettre, la remarque effacée. — Tirage à 250 épreuves, parchemin et japon.

9. Avec le titre *Labor*, les noms de Millet et de Bracquemond, l'indication *Knœdler & C° à New-York ; Paris, publié par Georges Petit, 12 rue Godot-de-Mauroy*, et le nom de l'imprimeur Salmon.

Une reproduction réduite (grand in-8) de cette estampe a été publiée dans les *Cent Chefs-d'Œuvre*.

346. LE CHRIST SUR LE LAC DE GÉNÉZARETH, d'après Delacroix. — Au bas et à gauche : *Eug. Delacroix 1854*.

In-4 en largeur.

1. Avant des tailles obliques dans le creux de la vague qui se trouve juste sous la tête nimbée. — 4 épreuves.

2. Avec ces tailles. Les marges très sales. — 4 épreuves.

3. Les marges nettoyées, état de publication dans les *Cent Chefs-d'Œuvre*.

347. LA FEMME AU TIGRE, d'après Corot.

In-4 en largeur.

Pour les *Cent Chefs-d'Œuvre*.

1. Avant les tailles obliques de pointe sèche sur tout le ciel à droite. — 4 épreuves.

2. Avec ces tailles. Les marges très sales. Hauteur aux témoins, 20 cent. — 4 épreuves.

3. La planche terminée. Les marges nettoyées. Même hauteur. — 4 épreuves.

4. Avec le nom *Bracquemond* gravé à l'eau-forte, à droite. Hauteur aux témoins, 18 cent. État de publication dans les *Cent Chefs-d'Œuvre*.

348. DAVID, d'après G. Moreau. — Il est assis, accoudé, sur un trône, au milieu de la colonnade d'un temple. Sa tête est appuyée sur la main gauche ; sa main droite tient un lys. A ses pieds, sur les marches du trône, l'ange inspirateur des psaumes, tenant une lyre de cristal. — Signé : *G. Moreau*.

In-fol. — 1884.

C'est cette estampe, exposée au Salon de 1884, qui a valu au graveur la médaille d'honneur.

« Nous ne croyons pas, » écrivait M. de Lostalot dans la *Gazette des Beaux-Arts*, « qu'il soit possible de pousser
» plus loin l'exactitude dans le rendu d'une œuvre peinte en
» restant absolument maître sur le terrain de la gravure.
» Mener à la poursuite d'un rêve écrit au pinceau un art
» aussi dissemblable de facture et de physionomie est une
» besogne au dessus des forces de la plupart des graveurs, si
» habiles qu'ils soient. M. Bracquemond l'a accomplie avec
» une aisance prodigieuse qui a étonné les plus confiants
» de ses amis. Le plus surpris de tous a été M. Gustave
» Moreau. Cet artiste rare et précieux, dont les œuvres sont
» pétries de grâces exquises et de faiblesses charmantes,
» avait quelque raison de croire que le demi-deuil de la gra-
» vure ne siérait guère à leur genre de beauté : il n'en est
» rien, le *David* ravit d'aise sous son nouveau costume tous
» ceux qu'il avait conquis auparavant. Le nombre de ses
» admirateurs a même grossi, car il s'est accru de la foule
» des admirateurs du talent de M. Bracquemond. »

1. Eau-forte. Le ciel, le trône où David est assis et toutes les parties claires du tableau sont blancs. Dans

le bas : *In progress for proprietor G. Petit*, *Paris*. — 20 épreuves.

2. Travaux sur les montants du trône. La barbe de David est faite à la pointe sèche. — 4 épreuves.

3. La partie supérieure du ciel, au dessus de la lampe, teintée à l'eau-forte. — 4 épreuves.

4. Le ciel entièrement esquissé. — 5 ou 6 épreuves.

5. La fumée du premier brûle-parfum à droite, qui ne dépassait pas l'horizon dans l'état précédent, monte dans le ciel jusqu'au nuage clair. — 5 ou 6 épreuves.

6. L'inscription anglaise effacée. Dans le haut à droite, sur la marge : *Publié par Georges Petit, 12 rue Godot-de-Mauroy, Paris, Avril 1884.* — Une seule épreuve.

7. Avec la *remarque* : le nom de David en hébreu. — Tirage à 50 épreuves.

8. Avant la lettre, la remarque effacée. — Tirage à 250 épreuves, parchemin et japon.

9. Avec la lettre.

349. LA RIXE, d'après Meissonier.
In-fol. en largeur. — 1885.

1. Simple indication au trait de tout le tableau : c'est le calque, gravé à la pointe sèche. Au bas et à gauche le nom *Meissonier* et la date, gravés à l'eau-forte. Sur la marge du bas, seule délimitée par un trait, on lit : *In progress for the proprietor G. Petit*, *Paris*. — Tirage à 6 épreuves.

2. Le fond et le terrain sont restés complètement blancs. Les personnages, les meubles, les accessoires sont gravés à l'eau-forte. Les manches de l'homme coiffé d'un chapeau sont restées comme au premier état. — Tirage à 10 épreuves.

3. Le fond et les ombres portées sur le terrain sont indiqués à l'eau-forte. La planche est couverte, sauf l'entrebâillement de la porte du fond qui est resté blanc. Bel état, très singulier d'effet. — Tirage à 3 épreuves.

C'est l'état actuel de la planche (février 1885).

IV

VIGNETTES

TITRES, FRONTISPICES (1)

350-351. Deux gravures sur bois d'après les dessins de Bracquemond.

1. Animaux de basse-cour.

2. La grosse Volaille de basse-cour.

In-8 en largeur.

Publiées dans *l'Illustration*, 17 juin 1854.

352-353. Deux gravures sur bois, d'après les dessins de Bracquemond.

1. Les Buffles de Ceylan au Jardin des Plantes.

2. Les Myopotames au Jardin des Plantes, nouveau genre de rongeurs.

In-8 en largeur.

Publiées dans *le Monde illustré* des 27 mars et 8 mai 1858.

354-359. Six eaux-fortes sur acier, inédites, pour les *Chansons* de Ch. Desforges de Vassens.

1. Un bois avec chaumière dans le fond. Au premier plan un vieux paysan présente une poignée

(1) Toutes les pièces de cette section pour lesquelles nous n'indiquons pas un nom de dessinateur, sont de la composition de Bracquemond.

de foin à son âne. — A l'angle inférieur gauche : *Bracquemond*.

2. Un paysan sur une charrette dans un pli de terrain. Le paysage est sombre, le soleil se couche derrière un nuage.

3. Cerfs à la fontaine, dans un fond de paysage de convention.

Cette eau-forte a été publiée dans *l'Artiste*, sous le titre : *La Fontaine aux Cerfs*.

4. A droite, une espèce d'auberge. Par un panneau ouvert on voit deux buveurs attablés et une femme debout. Devant cette auberge, des oiseaux de basse-cour, et un chat. Au fond à gauche un orage qui crève sur des paysans arrangeant une meule de paille.

5. Un paysage, et dans le haut à gauche une sorte de tribune drapée dans laquelle se tiennent un monsieur et une dame qui regardent un arc-en-ciel. — Signé *B* au bas, à gauche.

6. Un monsieur accoudé à une balustrade ; une femme passe dans le fond ; effet de soir dans un parc.

Les six pièces sont petit in-4. — 1856.

Très rares.

Pour le portrait de Desforges de Vassens, voyez plus haut n° 28.

360-370. Eaux-fortes pour Titres de Romances. — Elles sont tirées avec une encre légèrement bistrée et portent toutes l'adresse de l'imprimeur *Delâtre, F. Poissonnière 145*, à la pointe:

1. Une ruche encadrée par le bas dans une guir-

lande de fleurs (comme un fleuron de titre de livre in-4). On remarque des travaux de roulette.

In-8 à claire-voie. — 1857.

2. Deux jeunes femmes trouvant un petit enfant.
In-8.

3. Un jeune homme sous le balcon de sa belle, le soir. A gauche un parc, avec une statue. — Signature *Bracquemond* très difficilement lisible à droite.

Grand in-8 en largeur.

4. Un cavalier coiffé d'un turban, tenant un drapeau, et galopant vers la gauche. Fond de paysage, à gauche une construction de style arabe.
In-8.

5. Dans un parc, un homme et une jeune femme debout, se tenant les mains. — A droite : *Bracquemond*.

In-8. — Pièce cintrée dans le haut.

6. Une gondole à Venise. — Signature presque invisible, à gauche.

In-8 en largeur, les quatre angles arrondis.

7. Une petite mare entourée d'arbres. Dans le fond, de l'autre côté de cette mare, l'indication d'une dame avec robe à crinoline, qui s'éloigne vers la gauche.

Grand in-8 en largeur (L. 16 cent. $\frac{1}{2}$. H. 12 cent. $\frac{1}{2}$).

8. Un paysan pénètre dans une gorge sauvage formée par des rochers. Il fait clair de lune. — Signé *Bracquemond*.

In-8.

9. Un homme assis au pied d'un arbre, tourné vers la droite. — Signé à gauche *Bracquemond.* In-8.

10. Odalisque couchée dans un harem. — Signature difficilement lisible, à gauche.
In-8 ovale en largeur.

11. Bateau à vapeur naviguant sur un fleuve partagé par une île. — Signature difficilement lisible, à droite.
In-8 ovale en largeur.

<small>Cette série de onze pièces est extrêmement rare.
Nous en avons donné l'indication d'après des épreuves tirées sans texte et sans musique.
Mais il a dû naturellement être fait un tirage postérieur sur les romances même. Nous ne connaissons pas les titres de ces romances, et le graveur n'a pas pu nous les indiquer. Les eaux-fortes n'ont pas été exécutées pour un éditeur de musique, mais pour un amateur.</small>

371. Frontispice pour les *Odes Funambulesques*, de Th. de Banville (Alençon, Poulet-Malassis, 1857), d'après un dessin de Ch. Voillemot. — Un rideau entr'ouvert laisse voir un pierrot jouant du violon, pour faire danser à ses pieds une ronde de petits satyres. Dans le bas, entre deux petits génies dont l'un tient un masque et une batte et l'autre un flambeau, le titre *Odes funambulesques*, dans un cartouche rond.
In-18.

<small>1. Dans un premier état d'eau-forte, le fond, derrière le pierrot, est blanc.
2. A l'état suivant, un paysage est indiqué sur ce fond.
3. Les deux états suivants ont des travaux ajoutés.

L'artiste a mis sur la marge de droite, près de l'angle supérieur : au premier état, un point ; au second, deux ; au troisième, trois ; au quatrième, quatre.</small>

372. Frontispice d'après Ch. Voillemot pour *Les Vignes folles*, poésies d'Albert Glatigny (Librairie nouvelle, 1858). — Il représente des amoureux sous une tonnelle. Au milieu, la Vénus de Milo sur un socle.

In-8.

373-374. Deux Frontispices sur la même planche.

1. Titre pour *Les Tréteaux*, de Charles Monselet (Paris, Poulet-Malassis, 1859), un vol. in-12. — Parade à la baraque d'un saltimbanque, au-dessus de laquelle on lit le titre du volume sur une banderolle.

2. Frontispice pour *Œuvres nouvelles de Champfleury. Les Amis de la Nature, avec un frontispice gravé par Bracquemond d'après un dessin de Courbet...* (Paris, Poulet-Malassis et de Broise, 9, rue des Beaux-Arts, 1859), un vol. in-12. — Portrait de Champfleury dans un petit médaillon ovale entouré de divers attributs. — *Bracquemond d'après Courbet.*

1. Les deux pièces sur le même cuivre. Avant la lettre.
2. Avec le titre *Les Tréteaux, de Charles Monselet*, et la signature de l'artiste sur les deux pièces.
3. Le cuivre coupé; chaque pièce tirée séparément.

375. Frontispice, d'après Edmond Morin, pour *Chansons populaires des Provinces de France....* Librairie nouvelle, 1860). — Devant une tonnelle, le dessinateur a très agréablement groupé autour d'une table divers personnages, normands, bretons, alsaciens, qui symbolisent les différentes sources de chansons populaires : une mère endormant son

enfant, une vieille femme filant au rouet, un marin, un soldat, des amoureux, un buveur ; dans le fond un laboureur et une danse en rond autour d'un mai.

Grand in-8 à claire-voie.

Jolie pièce.

376-377. Deux illustrations inédites pour *Virginie de Leyva, ou Intérieur d'un couvent de femmes en Italie au XVIII^e siècle*, par Ph. Chasles (volume publié par Malassis, 1860).

1. Titre. — Une nuit d'orage, un homme enlevant une femme, pendant qu'une religieuse prie devant la Vierge. Banderole de titre. (Vignette dans le genre romantique.)

In-18.

1. Avant la lettre.
2. Avec le titre sur la banderole.
En tout, 6 épreuves.

2. Virginie de Leyva, en religieuse. (Il va sans dire que c'est une tête de fantaisie.)

In-18.

378. Frontispice inédit, pour *Les Fleurs du Mal*, de Baudelaire. — Les Fleurs du Mal sont représentées à la partie inférieure de ce remarquable frontispice, très romantique, par sept plantes, symbolisant les péchés capitaux. Un squelette debout occupe tout le milieu de la composition, étendant à la partie supérieure ses longs bras qui semblent se ramifier pour porter les Fruits du Mal.

In-12.

1. Avec le premier squelette, gravé très légèrement, et dont le crâne n'atteint pas le haut de la planche. Rarissime.

Sur le désir de Baudelaire, l'artiste changea l'attitude du squelette : de là l'état suivant.

2. Le squelette entièrement regravé ; il est plus grand et ses bras sont étendus en croix.

379-411. Ornements typographiques inédits pour une édition des *Fleurs du Mal* qui devait être publiée par Poupart-Davyl et qui n'a point paru. — Un grand et un petit fleuron, une lettre ornée, un grand et un petit cul-de-lampe pour chacune des divisions de l'ouvrage ; un fleuron aux initiales *C. B.*, une lettre ornée et un cul-de-lampe pour la notice sur Baudelaire. En tout, 33 ornements sur un grand placard.

Gravures sur bois par Sotain, d'après les dessins de Bracquemond.

Il n'a été tiré que 2 épreuves de ce placard.

412. Frontispice inédit pour *Les Sermons du Père Gavazzi, chapelain de Garibaldi*. — Un moine, prêchant la foule. Au fond le Vésuve, etc. Au bas, la marque de Poulet-Malassis et Debroise : *Concordiæ fructus*, et les noms de ces éditeurs.

Essai d'un procédé analogue à celui de Gillot, mais qui n'a pas donné des résultats suffisants.

Grand in-8.

413. Vignette-frontispice, d'après Asselineau, pour *Le Paradis des Gens de lettres*, par Ch. Asselineau (Poulet-Malassis, 1861). — Un ange à longues ailes, montrant son chemin à un homme en habit noir. In-18.

1. Avant la lettre.

2. Avec la légende : *Le Paradis des Gens de lettres. Ch. A. inv. B. sc. Imp. Delâtre Paris.*

414. Frontispice d'après Racinet pour *La double Conversion, conte en vers* (Poulet-Malassis, 1861). — Un frère de la doctrine chrétienne et un rabbin voient deux amoureux s'embrasser sur un banc. (Ce sont les premiers qui se sentent convertis par la vue des seconds.)

In-12.

415-428. Illustrations inédites pour *Trois dizains de Contes gaulois par Jaybert, avocat* (Paris, Poulet-Malassis, 1862, le volume n'a pas été publié).

I. Sur la même planche, divisée en quatre parties, sont gravées quatre illustrations, savoir :

1. Titre-frontispice. Cadre orné de deux amours, (imitation du titre du tome II des *Fables de Dorat*, dessiné par Marillier).
2. Pâris et Hélène.
3. Deux dames regardant un Terme dans un parc.
4. Un militaire et une femme dont la robe soulevée par le vent découvre les jambes.

Chaque vignette, in-8.

II. Les mêmes illustrations recommencées sur une seconde planche. Même format, avec des encadrements ornés.

5. Titre-frontispice.
6. Pâris et Hélène.
7. Deux dames, etc.
8. Un militaire, etc.

III. Trois fleurons.

9. Une femme enveloppée dans les rideaux de son lit. Un petit amour demande à entrer.

10. Femme nue et amour.
11. Femme nue et deux amours.

IV. Trois culs-de-lampe.

12. Une bergère qui met un chapeau de dame.
13. Deux enfants nus regardant des colombes.
14. Un renard tournant autour d'un poulailler (imité d'un fleuron des *Fables de Dorat*).

429. FRONTISPICE pour les *Satires d'Amédée Marleau* (Poulet-Malassis, 1862). — Devant le palais de la Bourse, la Volupté, nue, traînée sur un bouc, et au dessus d'elle, la Fortune répandant de l'or. La foule se rue à leur poursuite. Dans le haut, une banderole.

In-12.

> 1. La figure qui personnifie la Volupté est *découverte*. — Très rare.
> 2. La Volupté est *couverte*.
> 3. Avec la lettre.

430. Frontispice pour *Philomela, livre lyrique par Catulle Mendès, avec une eau-forte par Bracquemond* (Collection Hetzel). — La nuit, dans un paysage montagneux ; l'oiseau chantant sur la branche « d'une voix éplorée ».

In-18 carré.

431-433. Trois gravures sur bois d'après les dessins de Bracquemond, pour *Paris-Guide* (Paris, 1867, 2 vol. in-8).

> 1. Frontispice-titre. — La Ville de Paris, personnage allégorique. — Gravé par Guillaume.

2. Le Bassin des Cygnes au Jardin des Plantes. — Gravé par Boetzel.

3. La Société d'Acclimatation. — Gravé par Marais.

In-12.

Paris-Guide, publié à l'époque de l'Exposition universelle de 1867, eut peu de succès. (La partie terre-à-terre des renseignements usuels y tenait peu de place relativement à la partie littéraire, ce qui était un tort). Aujourd'hui, les exemplaires sur papier de Chine sont devenus un livre de bibliophile assez recherché.

434. Titre inédit pour les *Poëmes civiques par A. France, 1868* (Lemerre, éditeur). — Au bas une petite bataille dans un cartouche d'arabesques avec tête de Méduse. A la partie supérieure, à gauche, une femme tenant un glaive et un flambeau; à droite, une autre femme se détachant sur un fond d'arbres. — Signé à gauche *Bracquemond*, à droite *Imp. Salmon.*

In-12.

Tiré à très petit nombre. Il y a un état avant la lettre.

435. Vignette pour *L'Eclipse*, sonnet d'Auguste Vacquerie, dans le livre intitulé : *Sonnets et Eaux-fortes* (Lemerre, 1869). — Vieilles maisons dans une rue étroite. Des ouvrières à une fenêtre regardant l'éclipse. Dans la rue passe un régiment de grenadiers.

In-8.

1. Eau-forte.

2. Les cheveux de la femme accoudée ont reçu des travaux qui ont éteint la lumière. Autres travaux ajoutés.

3. Tout le vêtement de la femme debout est couvert d'une teinte.

436-440. Cinq frontispices avec portraits, pour divers ouvrages de la petite collection de Lemerre.

1. *Fables de La Fontaine.* — Buste de La Fontaine, le Renard et la Cigogne, etc.

In-18. — 1868.

 1. Eau-forte. — Quelques épreuves seulement.
 2. Le ciel ajouté. — Id.
 3. Avec le titre, la signature *Bracquemond*, l'adresse de Lemerre, etc.

Les deux volumes des *Fables de La Fontaine* sont aujourd'hui extrêmement recherchés des bibliophiles. C'est par eux que s'est ouverte cette petite collection Lemerre, qui a si bien réussi et s'est amplement développée.

2. *Œuvres de Mathurin Régnier.* — Son buste. Au fond on voit le poète qui entre dans certaine maison où il est accusé d'avoir traîné les muses.

In-18. — 1869.

 1. Eau-forte. — Quelques épreuves seulement.
 2. Terminé, avant la lettre. — Id.
 3. Avec la lettre, l'adresse de Lemerre, etc.

3. *Œuvres de La Rochefoucauld.* — Buste de La Rochefoucauld avec ses armoiries dans le haut à droite.

In-18. — 1870.

 1. Eau-forte, le fond blanc. — Quelques épreuves seulement.
 2. Les fonds ajoutés. — Id.
 3. Avec la lettre, l'adresse de Lemerre, etc.

4. *Histoire de Manon Lescaut.* — Buste de l'abbé Prévost sur un socle. Au fond Manon et Des Grieux qui s'embrassent.

In-18. — 1870.

 1. Eau-forte. — Quelques épreuves.
 2. Terminé. — Id.
 3. Avec la lettre, l'adresse de Lemerre, etc.

5. *Œuvres de Molière*. — Son portrait, légèrement indiqué, dans un médaillon ovale, sur un socle avec branches de laurier.

In-18. — 1872.

1. Eau-forte, sur la partie droite d'une planche de cuivre d'assez grande dimension. — Quelques épreuves seulement.
2. La planche de cuivre réduite au format de l'in-18. — Quelques épreuves seulement.
3. Avec la lettre, l'adresse de Lemerre, etc.

Ces petites pièces sont plutôt des frontispices que des portraits. C'est pourquoi on les a classées ici, et non dans la première section.

441-455. Quinze eaux-fortes pour illustrer les œuvres de Rabelais, *dessinées et gravées par Bracquemond* (Lemerre, 1872). — Ces quinze vignettes sont sans légendes, et ne portent que l'indication du livre et du chapitre.

» Portrait de Rabelais. — Voyez n° 89.

1. *Livre I, ch. XI.* — Adolescence de Gargantua.

2. *Livre I, ch. XVIII.* — Jean des Entommeures.

3. *Livre I, ch. XXXI.* — Harangue de Gallet à Picrochole.

4. *Livre I, ch. XXXVI.* — La jument « se laschant le ventre ».

5. *Livre II, ch. IX.* — Pantagruel rencontre Panurge.

6. *Livre II, ch. XX.* — Panurge et « l'Angloys qui arguoit par signes ».

7. *Livre II, ch. XXI.* — Panurge amoureux de la « haulte dame ».

8. *Livre III, ch. II.* — Panurge mange son bled en herbe.

9. *Livre III, ch. XXIV.* — Il prend conseil d'Épistemon.

10. *Livre III, ch. XL.* — Le juge Bridoye.

11. *Livre IV, ch. VIII.* — Panurge fait noyer le marchand et les moutons.

12. *Livre IV, ch. XIX.* — La Tempête.

13. *Livre IV, ch. LVII.* — « Tout pour la trippe ».

14. *Livre V, ch. III.*— « Papegaut, cardingaux, évesgaux, monagaux ».

15. *Livre V, ch. XI.* — Grippeminaud, archiduc des chats-fourrés.

In-12. Les nos 1, 4, 7, 9, 11, 15 sont en hauteur, les nos 2, 3, 5, 6, 8, 10, 12, 13, 14 sont en largeur. (1)

1. De chaque pièce il existe quelques épreuves d'eau-forte, tirées pour le graveur.

2. Il existe également quelques épreuves avec des travaux ajoutés, ou terminées avant les inscriptions au trait.

3. État de publication : les noms de Bracquemond, de

(1) Rappelons ici aux éditeurs qu'ils ne doivent jamais omettre d'adresser aux illustrateurs des recommandations formelles pour que les vignettes soient faites en hauteur.

Une vignette en largeur est un contre-sens typographique.

Le mélange d'illustrations en hauteur et en largeur dans une suite est aussi anormal et étrange que le serait dans un livre le mélange de pages composées de lignes horizontales avec des pages composées de lignes verticales.

C'est une règle avec laquelle il n'y a pas à transiger : quel que soit le mérite artistique des illustrations, un livre qui renferme des vignettes en largeur est, au point de vue bibliophile, un livre radicalement et absolument manqué.

l'éditeur Lemerre, de l'imprimeur Salmon, inscrits au trait dans la marge inférieure. Dans le haut, l'indication du livre et du chapitre. La dimension des cuivres a été légèrement réduite.

456. Vignette pour *Le Passant*, de Coppée. — Silhouette de Zanetto s'éloignant vers la gauche, au premier plan. Au fond, sur l'escalier, éclairée par la lune et dans l'attitude du désespoir, Sylvia.
In-12.

1. Eau-forte, sans aquatinte.

2. Il y a eu ensuite plusieurs états avec travaux d'aquatinte. Ces états ne nous sont pas connus. La vignette n'a pas été publiée dans une édition du *Passant*.

3. Avec les indications *Bracquemond del. et sc.*, *Imp. A. Salmon Paris*. Cet état a été publié dans la seconde édition de la *Bibliographie romantique*, d'Asselineau. (Paris, Rouquette, 1872. Le titre mentionne : *avec une eau-forte de Bracquemond*.)

457. Vignette sur le titre de *La Chambre bleue, nouvelle dédiée à Madame de la Rhune* (l'impératrice Eugénie). (Bruxelles, librairie de la Monnaie, 1872). — Le bas d'une porte, sous laquelle coule un liquide qu'on pourrait prendre pour du sang, mais qui est du vin (c'est sur cette méprise que repose la nouvelle) et qui vient tacher une pantoufle de femme.
In-32.

Cette petite pièce a été faite de souvenir d'après un croquis de Prosper Mérimée, auteur de la nouvelle. On sait que le manuscrit fut trouvé dans les papiers des Tuileries, après le 4 septembre 1870.

Tirage à 129 exemplaires.

458. Frontispice inédit pour les *Trente-six Ballades joyeuses*, de Banville. — Dans un jardin, une

femme debout, entre des lys et des roses, tient une bouteille, un verre, des fleurs.

In-12.

1. Eau-forte, sans aquatinte.

2-3-4. Travaux d'aquatinte

5. Avec la légende sur une banderole : *Trente-six ballades joyeuses*.

En tout, il a été tiré une trentaine d'épreuves des divers états réunis.

459-463. Cinq vignettes, d'après Carolus Duran, pour *Marie Stuart, par M. de Lescure, avec dix compositions de M. Carolus Duran, gravées par Bracquemond et Rajon* (Paris, Paul Ducrocq, sans date, un vol. in-8). — Ces illustrations sont sans légende. Elles ne portent que l'indication de la page.

1. *P. 37*. Marie Stuart et ses femmes écoutant un poète.

2. *P. 135*. Marie Stuart à cheval, à la tête de son armée.

3. *P. 189*. Henri Darnley et Marie Stuart sortant de l'église après leur mariage.

4. *P. 445*. L'évasion du château de Lochleven.

5. *P. 611*. Marie Stuart condamnée buvant à la santé de ses serviteurs.

In-8 en largeur.

1. Eau-forte. — Tirage à quelques épreuves d'essai.

2. Travaux ajoutés. Avant les inscriptions gravées.

3. État de publication. Les noms du peintre, du graveur, de l'imprimeur gravés au trait, ainsi que l'indication de la page.

464-477. Illustrations pour *Les Saints Evangiles* (Paris, Hachette, 1873, 2 vol. in-fol.). Quatorze pièces dont une inédite. — Ces illustrations sont toutes sans légende. Dans les volumes, les légendes sont inscrites sur des feuilles de garde.

1. Le Départ pour l'Égypte. T. I, n° 5.
2. Vocation des pêcheurs. T. I, n° 9.
3. La Mère et les Frères de Jésus. T. I, n° 18.
4. La Chananéenne. T. I, n° 22.
5. Madeleine et Marie au tombeau. T. I, n° 39.
6. Conseil des prêtres et des hérodiens. T. I, n° 45.
7. Jésus guérit une femme. T. I, n° 45.
8. Guérison d'un jeune possédé. T. I, n° 53.
9. Jésus s'entretient avec les docteurs. T. I, n° 55.
10. Saint Jean au désert. T. II, n° 7.
11. Jésus en prières. T. II, n° 20.
12. Le Pharisien et le Publicain. T. II, n° 30.
13. Pierre va au devant de Jésus. T. II, n° 65.
14. (Planche inédite). Jésus marchant sur les flots.

In-8, les n°s 1, 2, 3, 4, 5, 9, 10, 12, 13 et 14 en hauteur, les n°s 6, 7, 8 et 11 en largeur.

1. Eau-forte et états inachevés. Il n'en existe que quelques épreuves d'essai.
2. Épreuves terminées, dans le livre.

478. Intérieur de la chambre de Théophile Gauthier, à Neuilly, vignette pour *Théophile Gautier, entretiens, souvenirs et correspondance*, par Emile Bergerat (Paris, Charpentier, 1879, un vol. in-8). — A droite un coffre au bas d'une tenture, un fauteuil sur lequel est un chat; deux autres chats assis à terre; au fond, une bibliothèque,

une cheminée avec une glace sans tain. Devant le feu, deux chats. — Signé à droite, *B*.

In-12.

>1. Eau-forte. — Très rare.
>2. Tailles obliques sur le marbre de la cheminée. — Très rare.
>3. Pointe sèche sur le dos du fauteuil.
>4. État de publication.

479. Frontispice pour le *Catalogue de la vente Hoschedé, 20 avril 1875* (Préface par Ernest Chesneau). — Un oiseau posé sur une branche, dont les feuilles s'en vont : dessin dans le genre japonais. Au dessus le titre : *Tableaux modernes, collection H.* — Signé *B*.

In-8.

>1. Avant le titre.
>2. Avec le titre.

480. Frontispice pour le *Catalogue of the second portion of the important collection of modern etchings, engravings, and lithographs, to property of Monsieur Philippe Burty, of Paris* (Londres, Juin 1878). — Un portefeuille grand ouvert sur un meuble en X : des estampes s'en échappent, voltigent et peu à peu se transforment en grues dont la dernière, qui tient au bec la devise *Libre et Fidèle*, s'enfuit à tire-d'ailes.

In-8.

>Les premières épreuves avant la devise au bec de la grue. — Rares.

481. Frontispice-titre inédit pour les *Œuvres de Victor Hugo*, 1880.

In-12.

>1. Simple cadre, au double trait. Avec le titre en grandes

lettres. Au bas et à gauche, au double trait, la signature *B*.
— Tiré à 2 épreuves.

2. Derrière le titre passent des branches de laurier et des palmes. Tout le fond du titre est noir. — Tiré à 4 épreuves. La planche biffée.

482-484. Illustrations pour *Cent Chefs-d'œuvre des Collections parisiennes*, texte par Albert Wolff (Éditeurs, George Petit et Ludovic Baschet, 1884).

1. Fleuron sur le titre imprimé.— La Renommée embouchant sa trompette ; elle pose le pied sur une boule portant la date de 1883. Une petite arabesque, au dessous, enveloppe les initiales des éditeurs.

In-32.

2. Titre-couverture (première planche, inédite). — Une branche de laurier, poussant à travers une ronce, symbole des déboires par lesquels les artistes doivent passer pour atteindre au succès. — Signé au bas et à droite, *au dessus* de la ronce, *Bracquemond*. Sans autre lettre.

Petit in-fol. (Hauteur aux témoins : 42 cent.)

Rare.

3. Titre-couverture (seconde planche, publiée). — Même dessin que la précédente, mais les feuilles de laurier sont traitées par un seul rang de tailles et très peu ombrées, tandis que, dans la première planche, elles sont en tailles croisées et très ombrées. — Signé *au dessous* de la ronce : *Bracquemond*.

Petit in-fol. (Hauteur aux témoins : 48 cent.)

1. Sans signature. Essais de pointe dans le haut.
2. Sans signature. La légende gravée, avec le titre au double trait ; les noms des éditeurs sur deux colonnes. — Tirage à 2 épreuves.

3. Avec la signature. — Tiré sur satin avec le titre *Cent Chefs-d'Œuvre*, pour les couvertures cartonnées qui renferment l'ouvrage.

Une petite réduction gillotée de cette eau-forte orne le prospectus des *Cent Chefs-d'Œuvre*.

485-487. Illustrations pour *Charles Méryon*, par Aglaüs Bouvenne (Paris, Charavay, 1883, un vol. in-8).

Gillotages.

1. Fleuron, page 5. Pavots, couronne de laurier entourant le monogramme de Méryon.

2. Lettre ornée, une L se reflétant sur une planche de cuivre tenue par un étau à main.

3. Croquis d'oiseau, page 35.

Le cul-de-lampe n'est qu'un morceau du fleuron qui a été coupé pour cet usage.

Enfin on trouve dans ce livre une petite réduction de la planche du tombeau de Méryon, cataloguée plus haut sous le n° 196.

488. Lettre ornée pour *Les Chefs-d'œuvre d'Art à l'Exposition universelle de 1878* (Ludovic Baschet, éditeur). — Une jeune femme en toilette de ville, tenant son parapluie ouvert : il pleut à verse. — Dans le haut à droite, une lettre C.

Gillotage d'après un dessin de Bracquemond.
In-12.

Se trouve en tête de l'article intitulé : *Causerie ; Sèvres*.

489-500. Fleurons d'illustrations d'après Bracquemond pour la *Gazette des Beaux-Arts*. (Article *Les Eaux-Fortes de Bracquemond*, par M. de Lostalot). 1884.

Gillotages.

Fleurons.

1. Tête de page. — Trois boutons de rose sur fond noir, encadrement.

2. Grande lettre ornée. — Un D sur fond noir, entourage de plantes, etc.

3. Cul-de-lampe. — Bouquet dans un vase.

4. Tête de page. — Un vol de douze canards.

5. Lettre L ornée.—Petit oiseau sur un paraphe.

6. Cul-de-lampe. — Un petit coq.

7. Tête de page. — Palmes et lauriers, faisant partie de la décoration d'un vase commémoratif du Centenaire de l'Indépendance américaine.

8. Cul-de-lampe. — Un oiseau.

Illustrations.

9. Un castagneux suspendu par les pattes.
10. Un chevreuil, étude à la plume.
11. Un canard qui vole.
12. Une oie.

Et des reproductions de l'*Érasme*, 1^{er} état, de *La Volaille plumée*, du *Vieux Coq*, du portrait de *Bracquemond* par Rajon, du portrait de *Ch. Kean*, d'un *Décor d'assiette*.

Mentionnons encore deux illustrations gravées sur bois qui accompagnent, dans la *Gazette des Beaux-Arts*, un article de M. Burty sur Th. Rousseau (*Le Château de Chambord*, tête de page, *Th. R. - Marais sc*, et *Un petit Bois*, cul-de-lampe, *Th. R. - Marais sc*). — Les dessins sur bois, d'après Th. Rousseau, sont de Bracquemond.

501. Titre-couverture pour le *Figaro illustré* de 1884-85. — Lisière de bois par un temps de neige. Au fond un clocher, quelques chaumières. A gauche une branche de houx. Dans le bas des perce-neige ; la signature est dans leurs feuilles.

Gillotage en couleur.

Grand in-fol.

V

EX-LIBRIS

MARQUES D'ÉDITEURS, CARTES D'INVITATION,
DIPLÔMES

502-503. Ex-libris Bracquemond, et petit paysage. — Sur la même planche ont été gravés :

1. A droite un ex-libris, demeuré inachevé ; l'artiste, qui est parisien, prenait pour emblême la nef à voile fleurdelysée, à laquelle il ajoutait un burin et une palette ;

2. A gauche, un petit croquis de paysage, rond, avec trois personnages et des cygnes sur une pièce d'eau.

In-18. — 1875.

Tiré à 3 ou 4 épreuves seulement.

504. Un ex-libris, d'après un motif indiqué à l'artiste par un bibliophile.

Il ne nous a pas été possible de retrouver trace de cette petite pièce.

505. Ex-libris Arnaudet. — Un livre ouvert, sur lequel se détachent les initiales *P. L. A.* Devant le livre, et le protégeant comme les barreaux d'une grille, les caractères allongés d'une devise égoïste, mais qui ne déplaira qu'à ceux qui n'ont pas le

véritable amour des livres : *Nunquam amicorum.*
In-18. — 1875.

 1. L'ex-libris est à droite d'une planche de cuivre grand in-8. — Tiré à 3 ou 4 épreuves.
 2. Le cuivre coupé.
 3. Les lettres *P. L.* des initiales sont en travers de la lettre *A*. A l'angle inférieur droit, la signature *B*.

506. Ex-libris Asselineau. — Une grue sur une tortue (symbole de ce qui s'élève très haut et de ce qui demeure terre à terre). — En paraphe d'écriture, et en diagonale, les mots *Ex-libris Asselineau.*
In-18 (Hauteur, 10 cent.) — 1866.

 Il en a été tiré 3 ou 4 épreuves d'essai, avant la légende.

507. Le même ex-libris, plus petit. — Les paraphes de la légende sont différents de ceux du grand ex-libris.
In-32 (Hauteur, 7 cent.). — 1866.

508-510. Ex-libris Manet, Christophe et Aglaüs Bouvenne, sur la même planche. — 1875.

 1. Ex-libris Manet. — Le buste du peintre, se terminant en gaîne comme un dieu Terme. La devise lui promet l'immortalité, tout simplement, et en deux mots : *Manet et Manebit.*
In-18 en hauteur.

 Dans les états d'essai, une palette et un pinceau sont placés sur la gaîne de telle sorte que le Terme tourne sensiblement au dieu des Jardins. Inutile de dire que cette petite liberté a disparu dans l'état définitif.

 2. Ex-libris du sculpteur Christophe. — Saint Christophe portant l'enfant Jésus. Devise : *Tu te nommeras Christophe.*
Très petit ovale en hauteur.

3. Ex-libris Bouvenne. — Un volume, chiffré d'un anagramme, à moitié submergé sur un cours d'eau. Plusieurs feuilles s'en échappent et voltigent. Devise : *Colligebat quis perficiet?*
In-18.

1. Les trois ex-libris sur la même planche, inachevés; le fond de l'ex-libris Christophe est blanc.
2. Travaux ajoutés; le fond de l'ex-libris Christophe est noir.
3. Terminés, les trois ex-libris sont séparés.

511-514. Ex-libris Pouchet, Asselineau, Malassis, Burty, sur la même planche. — 1875.

1. Ex-libris Georges Pouchet. — Un poisson, un renard, un canard, entrelacés. Légende : *Tout — est — Matière.*
In-32.

2. Ex-libris Asselineau. — Une petite bibliothèque, marquée du nom *Ch. Asselineau*, un livre ouvert, un amour tenant une flèche et une rose. — Légende : *I'll have them very fairly bound all books of love. Shakespeare.* (Traduction libre : Tous bien reliés, tous parlant d'amour).
In-32.

3. Ex-libris Auguste Poulet-Malassis. — Entre trois lettres *A. P. M.*, un livre ouvert, saisi, comme par le tentacule d'une pieuvre, dans le jambage énorme d'une lettre de cette courte devise, cri de triomphe du bibliophile satisfait : *Je l'ai!*
In-32.

4. Ex-libris Burty. — Derrière le Monde plongé dans l'obscurantisme, symbolisé par une boule

noire, sur laquelle se détache la légende *Ph. Burty, ex-libris*, se lève radieux, non pas le soleil, mais le bonnet phrygien. (Cet ex-libris date du temps du second Empire, de là son petit parfum insurrectionnel.) — Au dessus, une cigogne tenant au bec une banderole à l'inscription *Libre et Fidèle*.

In-18.

1. L'eau-forte des ex-libris Asselineau et Malassis, seuls.
2. L'eau-forte des quatre ex-libris.
3. Les quatre ex-libris terminés, sur la même planche. La légende de l'ex-libris Pouchet est en caractères forts, avec les trois mots séparés.

Ces trois premiers états, de toute rareté.

4. Les ex-libris sont séparés. Celui de Pouchet a la légende en lettres maigres et sans intervalle entre les mots : *Toutestmatière*. L'ex-libris Asselineau a sa légende en anglais.

515-516. Petites marques de collection pour la Ville de Paris, gravées d'après les dessins de Bracquemond.

1. Fer à dorer pour timbrer les livres. — L'écusson des armes de la Ville de Paris.

22 mill. de haut.

2. Ex-libris. — Les armes de la Ville. En exergue la légende : *Bibliothèque de la Ville de Paris*.

Diamètre : 25 mill. — 1872.

Ces très petites pièces sont remarquables comme galbe, comme vigueur de facture et comme netteté de dessin.

517. Adresse de l'imprimeur Delâtre. — Des ca-

nards regardent une enseigne au nom de Delâtre. Très petite pièce en largeur. — Vers 1852.

> Existe avant le fond, puis avec le fond mais avant la lettre. — Très rare.

518. Tête de lettre pour l'imprimeur Delâtre. — Elle représente une imprimerie. — Signature *B*. Très petite pièce en largeur. A claire-voie.

1. Eau-forte.
2. Terminé.

Pièce très rare. (Cabinet des Estampes.)

519. Marque de l'éditeur Lemerre. — Un homme nu, travaillant la terre. Au fond, le soleil ; devise *Fac et Spera*. — Au bas, les lettres *A. L.*
Gravure sur bois. — 1865.
In-32.

> Marque que chacun connaît pour l'avoir vue sur le titre des volumes publiés par Lemerre, le sympathique éditeur du passage Choiseul.

520. Marque pour le titre de *Pas de lendemain*. Paris, chez l'auteur (Ph. Burty), 1869, plaquette. — Une grue tenant au bec une banderole avec la devise *Fidèle et Libre*.
Très petite pièce.

> Le volume contient en outre une jolie eau-forte d'Edmond Morin.

521. Marque de l'éditeur Poulet-Malassis. — Le sujet en est tout indiqué, un *poulet mal assis* entre deux bâtons, avec les initiales *P. M.*
Gravure sur bois, extrêmement petite. — 1865.

> Outre cette marque, il y a encore trois autres petits poulets, dont un embroché. On pourra les voir sur la couverture

d'une brochure publiée chez Rouquette en 1883 : *Bibliographie descriptive et anecdotique des ouvrages écrits ou publiés par Poulet-Malassis, par un bibliophile ornais.*

522-524. Marques de l'imprimeur Poupart-Davyl.

1. Une presse devant laquelle est un enfant tenant un écusson au chiffre *P. D.* A la partie supérieure, passe une main tenant une lampe, dont la flamme porte le mot *Vigila*.

Hauteur, 8 cent.

2. Le même sujet, plus petit.

Hauteur, 6 cent.

3. Les armes de la Ville de Paris. Derrière ces armes, on voit une main tenant la lampe à la devise *Vigila*. Sur l'écusson de la Ville, passe une partie d'une grande majuscule *P.* initiale du mot *Paris*, par lequel commence la formule des billets à ordre.

In-32.

Ces pièces sont très rares.

525. Carte de visite de Pierre Guichard. — Un troupeau d'oies au bord d'une rivière. Un bachot. Au fond, des régates. A droite au premier plan, sur un écriteau : *Pierre Guichard, Secrétaire du Sport nautique, défense d'entrer dans cette île.*

In-12 en largeur. — 1867.

Cette jolie carte a été tirée :

1. Eau-forte, sans légende. — Tirage à 4 ou 5 épreuves.
2. Un rang de tailles diagonales sur le bachot. — Tirage à 5 ou 6 épreuves.
3. Avec la lettre.

526. Carte d'invitation Renard. — Les bords de

la Seine au lever de la lune, plusieurs barques. — M^r.........M. *Emile Renard vous prie d'honnorer* (sic) *de votre présence le bal précédé de nopces et festin qui aura lieu le vendredi 14 août chez Belizaire, m^d de vin pêcheur île de Billancourt, 6^h. précises.*

In-18 en largeur. — 1867.

<small>Cette intéressante petite pièce existe avant la lettre.</small>

527. CARTE D'INVITATION HOSCHEDÉ. — Tête d'âne gravée par Schenk, en haut et à gauche. — Bracquemond a ajouté le reste : des canards au bord d'une rivière, d'autres qui s'envolent.

Rottembourg (Montgeron)
25 avril 1870
Monsieur et Madame Ernest
<small>Dimanche</small> *Hoschedé ont l'honneur*
<small>1^er Mai</small> *d'inviter M _____*
à éviter la poussière du jour
de l'ouverture du Salon
en venant passer la journée
O plein air!
prendre le train de 9^h. du matin. Gare de Lyon.

In-12 en largeur.

528. Diplôme de la Société dite des *Jing-lar*. — Au milieu une pancarte blanche soutenue par deux cocottes en papier de forme japonaise. Au dessus, un volcan sur lequel est une casserole. Au bas, un Japonais faisant griller un poisson, et une Japonaise faisant rôtir un chien. A gauche, le blason de la Société et la devise : *Jing-lar à gauche* (sic).

Eau-forte au trait.

In-8 en largeur. — 1868.

<small>Tirage à 9 épreuves, chaque épreuve portant manuscrit</small>

le nom du titulaire sur la fumée du volcan, et dans la pancarte la signature des neuf membres : L. Solon, Ph. Burty, J. Nérat, Z. Astruc, H. Fantin, Prudence, J. Jacquemart, Alph. Hirsch, Bracquemond.

529. Diplôme de la Société des Artistes français, accompagnant les médailles données aux Salons. — Branche de laurier autour de laquelle court une banderole. Elle traverse le haut du diplôme, de gauche à droite.

Gravé par A. Jacquet d'après le dessin de Bracquemond.

In-fol. en largeur.

VI

CÉRAMIQUE

DÉCORS DIVERS

530-554. SERVICE DE TABLE (de la maison Rousseau). Suite de plusieurs centaines de motifs d'un service de faïence, en vingt-cinq planches in-fol., comprenant chacune plusieurs sujets, animaux ou plantes. — 1866.

Nous désignons ici sommairement les principaux sujets de chaque planche, en faisant observer que les treize premières portent un numéro d'ordre, de 1 à 13. tracé à rebours, ainsi que les n°s 15, 16, 17.

1. Faisan (*n° 1*), en largeur.
2. Grandes fleurs (*n° 2*).
3. Poissons (*n° 3*), en largeur.
4. Plantes d'eau (*n° 4*), en largeur.
5. Un grand coq, etc. (*n° 5*), en largeur.
6. Un grand canard (*n° 6*), en largeur.
7. Canards et feuilles d'eau (*n° 7*), en largeur.
8. Hirondelle, coq, fleurs (*n° 8*), en largeur.
9. Coqs, raie, plantes, etc. (*n° 9*), en largeur.
10. Langouste, plantes avec oiseaux (*n° 10*).
11. Canard aux ailes étendues, cailles, etc. (*n° 11*), en largeur.

12. Canards, poissons, etc. (*n° 12*), en largeur.
13. Coqs, canards, etc. (*n° 13*), en largeur.
14. Coq, canard, poisson, plantes.
15. Fleurs et insectes (*n° 15*).
16. Papillons et poissons (*n° 16*).
17. Poissons, oiseaux, poussin (*n° 17*).
18. Faisans, oiseau.
19. Grand poisson dans le genre japonais.
20. Coqs et canards.
21. Grande langouste aux antennes relevées ; en largeur.
22. Fleurs.
23. Fleurs.
24. Poissons.
25. Un coq et des liserons.

Ces vigoureuses eaux-fortes, d'un puissant effet décoratif, où l'artiste ne dit que le strict nécessaire, mais le dit avec une ampleur et une décision qui n'appartiennent qu'à un maître, doivent être tenues — tout simple décor de céramique qu'elles sont — pour un morceau capital de l'œuvre.

Elles ont malheureusement un défaut : elles n'existent pour ainsi dire pas, ayant été tirées à un si petit nombre d'exemplaires (10 au plus) que les curieux doivent perdre tout espoir de se les procurer. Elles nous sont connues par une suite qu'en conserve précieusement l'imprimeur Salmon.

Il est cependant un moyen d'en avoir une idée approximative. Faisons ici une petite réclame, — qu'on nous pardonnera parce que nous n'en sommes pas coutumier, — et disons que le service dont elles ont fourni la décoration se vend couramment chez Rousseau, rue Coquillière. Nous savons bien qu'il n'est point d'usage d'insérer des assiettes et des plats dans les portefeuilles d'estampes ; mais c'est un goût général d'en orner les murs : si l'envie vous prenait d'un spécimen, nous vous recommandons, dans le « service Bracquemond », la grande assiette au canard bleu.

555-560. Décorations pour fonds d'assiette : six pièces in-4, comprenant chacune un sujet rond, et dans un angle de la planche, un petit ornement avec une banderolle sur laquelle se lit à rebours le titre du sujet représenté.

1. *Les Canards.*
2. *Un Champ.*
3. *La Pluie.*
4. *Un Ruisseau.*
5. *Un Etang.*
6. *Notre-Dame* (de Paris).

Très rares.

561. L'Assiette républicaine. — Un aigle sur une cime de montagne, et le bonnet phrygien rayonnant comme le soleil.

In-4.

Vigoureuse eau-forte que Poulet-Malassis comparait « aux » médailles où David d'Angers a buriné les allégories ven- » geresses des crimes politiques de son temps ».

Quand il fallut passer à la fabrication des assiettes, on ne fit mettre par le manufacturier que l'aigle (c'était sous l'Empire), puis on ajoutait clandestinement à la main, dans le ciel, un bonnet phrygien rouge, rayonnant, et cette légende : *Ce soleil-là me fait peur ! 1868.*

On a fait de ce sujet une petite gravure sur bois pour une brochure : *A propos d'une faïence républicaine à la date de 1868*, par Paul Rouillon. (Paris, Monginot-Hellitasse, 1875, in-18.) C'est Poulet-Malassis qui s'est occupé de la confection de cette brochure.

Très rare.

562-574. SERVICE PARISIEN (de la maison Haviland). Douze compositions à l'eau-forte pour assiettes de porcelaine. — Elles représentent des oiseaux

jouant au milieu de plantes : ce décor est traité dans le goût japonais. Une treizième composition représente la mer qui brise, et à droite, au pied d'un rocher, un sémaphore. — Ces eaux-fortes sont sans aucune lettre, mais on les désigne sous les titres suivants :

1. Le Brouillard; 2. Le Combat; 3. Le Calme; 4. L'Effroi; 5. La Lune; 6. La Neige; 7. La Nuit; 8. L'Orage; 9. Plein Soleil; 10. La Pluie; 11. Soleil couchant; 12. Soleil levant; 13. Le Sémaphore.

In-4. — 1875.

> Ces indications à l'eau-forte, d'un goût exquis, sont sur des planches carrées de 24 à 25 cent. de côté. Le décor est rond, le bord en est marqué par un trait de pointe sèche; le diamètre est de 23 cent. Le Sémaphore a 29 c. sur 22 aux témoins. — 5 ou 6 épreuves de chaque planche.

575. Décors pour cartels de bordures d'assiettes.

Planche carrée de 17 cent. $\frac{1}{2}$ de côté.

> 1° Un étang, un canard, des cerfs (trois petits sujets séparés);
> 2° On a ajouté sur la planche deux médaillons : têtes de jeunes femmes pour décor de tasses à café.

576-577. Décors à sujets de marine pour marlis d'assiette, gravés d'après les dessins de Pallandre, 2 pl. — Les sujets sont disposés circulairement. Sur une de ces eaux-fortes, on voit à gauche un pêcheur poussant un filet à crevettes. Sur l'autre, un navire amené sur la grève, etc.

In-4.

578. Décor de service de toilette. — Canards et grandes feuilles.

Planche gravée au burin.

Largeur, 34 cent., hauteur, 24 cent.

579. Service Vial. — Deux dessins de bordures d'assiettes à la partie gauche d'une grande planche.

580-609. SERVICE GRAND FEU. — Dix-huit eaux-fortes et douze lithographies.
In-4.

Eaux-fortes.

1. *S. G. f. N° 1 A.* Poisson.
2. *S. G. f. N° 2 A.* Coq.
3. *S. G. f. B. N° 3.* Deux chevaux au galop.
4. *S. G. f. B. N° 4.* Cerf dans la pluie.
5. *N° 5.* Canards.
6. *N° 6.* Poisson remontant un courant.
7. *N° 7.* Oiseau, tronc d'arbre.
8. *N° 8.* Sanglier dans la pluie.
9. *N° 9.* Trois oiseaux sur une branche.
10. *N° 10.* Hirondelle, camélia, paysage.
11. *N° 11.* Chevreuils, sapins.
12. *N° 12.* Deux grues, la lune.
13. *N° 13.* Bande de grues.
14. *N° 14.* Trois grues au bord de la mer.
15. *N° 15.* Martin-pêcheur, deux petits poissons.
16. *N° 16.* Un coq perché sur un seau, devant la mer.
17. *N° 17.* Deux hirondelles, branche d'arbre.
18. *N° 18.* Un petit oiseau sur une branche.

Lithographies.

1. Poisson dans une vague. — Signé *B*, ainsi que la plupart des pièces qui suivent.
2. Cygnes derrière une branche d'arbre.

3. Petit oiseau volant, une branche.

4. Coq et poule.

5. Un renard sur ses pattes de derrière.

6. Trois grues derrière de grandes feuilles.

7. Trois canards, et un quatrième qui vole.

8. Petites mouettes dans l'eau.

9. Oiseaux sur une branche d'arbre couverte de neige.

10. Oiseau sur une pierre ; devant, des roseaux.

11. Deux lapins, la pluie ; un oiseau qui vole.

12. Deux lapins, la lune derrière une colline.

610-634. Alphabet de chiffres pour porcelaine, en vingt-cinq lettres lithographiées. La lettre B porte *à rebours* l'indication *Lettre 1^{re} grandeur*.

635-638. Décors d'assiettes pour service de Delft, style du XVII^e siècle. — Quatre eaux-fortes in-4, portant les indications suivantes :

1. *Service de Delft, n° 1.*

2. *Service de Delft, n° 2. 7 p. 1/2.*

3. *Service de Delft, n° 3. 6 p. 1/2.*

4. *Service de Delft, n° 4. 4 p.*

639-641. Décors d'assiette. — Trois eaux-fortes in-4.

1. Feuille de chêne.

2. Ronce, *8 p. 1/2.*

3. Feuille de vigne.

642-672. Décors divers. — Sur trente-et-une planches in-4, nombreux motifs dont le titre se lit

à *rebours* sur chaque planche, quelquefois accompagné d'un numéro d'ordre ; voici le détail de ces titres :

1. *Bordures roseaux.*
2. *Fers de lances et roses-lauriers.*
3. *Fleurs japonaises, étoiles d'or.*
4. *Couronne fleurs de Limoges.*
5. *Poissons et grues pour toilette.*
6. (Têtes de chevaux, chiens, etc. d'après Edmond Morin, pour un Service de toilette. Sans titre).
7. *Barbeaux bleus.*
8. (Planche de petits bateaux. Sans titre).
9. *Grande rose Pallandre.*
10. *Héliotrope.*
11. *Jacinte.*
12. *Fumeterre.*
13. (Deux gros oignons et des pois. Sans titre).
14. (Fleurs pour fonds d'assiettes, et bordures. Sans titre).
15. *Renard n° 5. Pampres 56.*
16. *Petite Glycine Bracquemond 59.*
17. *Cartels losanges 62.*
18. *Nielles. Pampres. Glycines japonaises 63.*
19. *Tête de chat 67.* — Photogravure Goupil d'après une peinture de Bracquemond, faite pour un essai d'imprimerie céramique, in-8 carré.
20. *Fleurs. Service Bracquemond 66.*
21. *Dessins et vagues japonaises 74.*

22. *Petits groupes de fleurs roses 75.*

23. *Le Christ 76* (planche gravée pour un décor de dorure, les lumières y sont représentées par des noirs, comme sur un cliché négatif).

24. *Bordures Munich 118.*

25. *Oiseaux japonais 123.*

26. *Oiseaux et fleurs japonais 123.*

27. *Id.*

28. *Fleurs et oiseaux japonais 123.*

29. *Id.*

30. *Id.*

31. *Id.*

673. Décor d'assiette. — Un coq de profil, tourné à droite.

Eau-forte au trait.
In-4.

674-720. Service Bracquemond a fleurs et rubans (exécuté à Montereau pour la maison Haviland). — Eaux-fortes in-fol. ou in-4. — Toutes les pièces sont signées d'un *B*.... Voici la désignation des pièces, par le titre qu'elles portent :

1. *Plateau de la Soupière ronde.*

2. *Plateau de la Soupière ovale.*

3. *Soupière ovale.*

4. Décor de la Soupière ovale (Sans titre).

5. *Couvercle de la Soupière ovale.*

6. *Plateau du beurrier à grille. Beurrier à grille.*

7. *Ravier* (décor de Muguet).

8. *Saucière à bec.*

9. *Légumier ovale.*

10. *Petit Saladier, extérieur.*

11. *Intérieur de Saladier* (Capucines).

12. *Plateau du Sucrier rond.*

13. *Encrier* (sic, pour *Sucrier*) *rond.*

14. *Plateau du Sucrier ovale et Sucrier ovale.*

15. *Compotier, bas et haut, et Jatte.*

16. *Assiette à gâteaux.*

17. *Grand Plat rond* (Hortensia).

18. *Plat rond* (Glycine).

19. — (Pavot).

20. —

21. — (Narcisse).

22. — (Iris).

23. *Plat* (Genêt).

24. — (Sagittaire).

25. *Petit Plat* (Marguerite).

26. *Grand Plat à poisson* (Fougère) et *Grille du Plat à poisson* (Persil).

27. *Plat à poisson* (Nénuphar).

28. *Grand Plat à gigot* (Concombre).

29. (Pièce sans titre).

30. Id.

31. Id.

32-43. Douze assiettes (Tulipe, Pivoine, Chèvrefeuille, Anémone, Reine-Marguerite, Giroflée, Œillet, Coquelicot, Volubilis, Bleuet, Lis, Rose).

44-47. Assiettes à dessert, quatre planches, à trois motifs par planche. Soit douze motifs, composés chacun d'un ruban, d'une fleur et d'un oiseau.

Pour ce même service, Mme Bracquemond a composé et gravé douze sujets pour assiettes, représentant des scènes parisiennes, d'une grande fantaisie décorative.

721. Décor de plat (Le vieux Monde et la jeune Amérique). — Le Temps, avec sa faux. Au fond, les pyramides, une caravane, un laboureur. Au bas, l'Amérique représentée par un enfant assis sur l'aigle qui tient dans ses serres une banderolle avec la devise *E pluribus unum*. L'enfant porte le drapeau des États-Unis, d'où sortent les engins de l'activité moderne, télégraphe, locomotive, etc.

Eau-forte au trait.

In-4 à claire-voie.

722-725. Décors pour céramique; quatre lithographies.

1. Décor d'assiette.— Sur une feuille de 58 cent. sont dessinées des plantes dont on lit les noms : *Muguet, Nénuphar, Sagittaire, Rose trémière, Chardon, Pavot*.

2. Décor d'assiette.— Sur une feuille de 58 cent.: *Chêne, Marron d'Inde, Arum, Noisette, Vigne, Houblon*.

3. Décors de tasses et soucoupes. — Sur une feuille de 40 cent. : *Fuchsia, Liseron, Capucine, Géranium, Camélia, Nénuphar, Violette, Chèvrefeuille, Fraise, Lierre terrestre, Rose, Cymbalaire*.

4. Décors d'assiettes à dessert.— Sur une feuille de 40 cent., douze fleurs disposées en cercle, sans noms.

726-727. Décors de plats ; deux dessins à la plume sur pierre.

1. Un chien d'arrêt surveille la cuisson de deux perdreaux embrochés qui rôtissent devant un feu flambant. Dans le haut à droite, un perdreau est pendu par la patte.

2. Un trophée composé de la hure et du pied d'un sanglier, et des feuilles d'une branche de laurier. Au dessous la lisière d'un bois en hiver, à droite un sanglier immobile ; dans le bas, trois petits sangliers détalant au galop.

In-4 à claire-voie.

728. Fragment de décor pour un plat de faïence. — Une Diane nue, assise sur un croissant, et tournée vers la gauche : le bras droit appuyé, le gauche étendu.

Gravure inédite au procédé Gillot.
In-8.

729. Gravure sur bois représentant *Diverses pièces du Service de Rousseau* ; planche CXXVIII du livre intitulé *Etudes sur l'Exposition* (Eug. Lacroix, éditeur, quai Malaquais).

Grand in-8.

730-734. *Dessins de Paul Aubé d'après ses Vases*, 4 p. (dans le numéro du 6 Décembre 1879, p. 556 et 557, de *la Vie Moderne*). — *Nouveau Vase*

de Paul Aubé (Numéro du 1er mai 1880 du même journal).

Gravures au procédé Gillot. Les dessins sont de la main de Bracquemond.

735-736. Essais d'impression sur étoffe, obtenue au moyen de grandes planches de cuivre mordues à l'eau-forte, pour donner le trait. On coloriait à la main.

1. Homme et femme dans un paysage (Costumes de la Renaissance allemande). Signé d'un *B*, au bas, dans les herbes.

2. Un coq, des plantes et des oiseaux.

Le n° 1 a 2 mètres 25 de haut. Une *épreuve* (c'est-à-dire un grand rideau d'étoffe) orne l'atelier de Bracquemond.
Le n° 2 est plus petit.

Les deux eaux-fortes ont été exécutées en 1869.

737. Ornementation pour une reliure. — Un lierre d'Irlande en fer de lance, traversant toute la planche. En haut et à droite, la lettre *G* accostée d'un *E* et d'un *J* enlacés; au bas un ornement du XVIIIe siècle.

In-fol. (Largeur, 45 cent.) — 1884.

Cette eau-forte a été gravée pour servir à découper les maroquins d'une reliure en mosaïque exécutée sur *L'Art au XVIIIe siècle*, de E. et J. de Goncourt.

VII

LITHOGRAPHIES

738. Cordier (Louis), peintre, d'après nature. — Assis, à mi-jambes, tourné vers la gauche. Cheveux ras, moustache et barbiche. — Au bas et à droite, la dédicace *A mon ami L. Cordier. B.....*

In-4. — Vers 1861.

739. Eugénie (l'Impératrice), grande allégorie. — *Joseph Guichard pinx., Bracquemond lith. Imp. Lemercier, Paris.*

In-fol. en largeur. — 1856.

740. Laval (le Père). — Assis, tenant un crucifix. — *Chambay et Lecorgne ph.*

In-4. — Vers 1854.

741. Laval (le Père). — Debout, la tête découverte, à côté d'un grand crucifix. — *Chambay et Lecorgne ph.*

In-4.

742. Viggiani, *chevalier de la Légion d'Honneur* (sic). — Assis sur une chaise, tenant un livre. Cheveux frisés, collier de barbe.

Grand in-4. — 1859.

Les premières épreuves, avant toute lettre.

743. Lièvre et Canard, suspendus par les pattes à un clou. — Signé *B.*

In-4. — 1854.

<small>Jolie lithographie tirée à très petit nombre d'épreuves.</small>

744-745. Les Hôtes du Bois de Boulogne. — Deux lithographies.

1. Cygnes de Norwège.
2. Paons du Phase.

Petit in-fol. en largeur. — 1855.

746. Titre de Romance. — Deux nymphes dans un bois ; au premier plan à gauche, une pièce d'eau.

In-4.

747. Affiche des *Deux Diane*, drame de Paul Meurice.

748. Paysage, effet de nuit, avec une grande mare. — Signé *B.*

Petit in-fol. en largeur. — 1855.

749. Fantaisie nocturne. — La lune se lève derrière un épais rideau de peupliers : au premier plan un homme debout sur un sol humide semble la contempler.

In-4. — 1855.

<small>Étude d'estompe sur pierre, tirée à 3 épreuves.</small>

750. Deux cavaliers traversant une forêt. — Grande lithographie signée à l'angle inférieur gauche, *Bracquemond.*

In-fol. en largeur.

751. Deux jeunes femmes dans un parc, l'une d'elles lit une lettre.

In-4.

Tirage à 3 épreuves.

752. *Quelle est ton occupation parmi ces arbres? Va, va, je te le donne pour l'amour de l'humanité.* — Molière, *Don Juan*. A. III. Sc. II.

In-4 en largeur.

753. *Salon de 1869.* — « *Don Juan et le Pauvre* », *tableau de M. Félix Bracquemond.*

In-4 en largeur.

Un gillotage d'après cette lithographie a paru dans *la Chronique illustrée* du 10 juin 1869.

Sur la même page de ce journal, se trouve le portrait de l'artiste : *Bracquemond, dessin de Penauille.*

754. La Guerre de 1870, grande allégorie. — Un républicain, ayant pour tout costume des moustaches et un bonnet phrygien, assomme à coup de trique l'aigle impériale. Pendant ce temps, l'aigle noire fond sur lui. Dans le lointain, un village en flammes. — Au bas et à gauche, à rebours : *Janvier 1871. B.*

In-fol.

755-756. Études de jeunes femmes, costumes modernes. Deux pièces.— Signées au bas et à gauche *B*.

In-4 (l'une en hauteur, l'autre en largeur).

Ces études ont servi pour les eaux-fortes décrites sous les n⁰ˢ 213 et 214, où l'on voit figurer les jeunes femmes des deux présentes lithographies.

757. Vénus et les Amours. — *Joseph Guichard, pinx. Bracquemond sculp.* — Vénus, tournée

vers la gauche, est doucement enlevée de terre par une troupe d'amours. — Dans le haut le n° *20.*
In-4.

758. Le Baiser, d'après Toulmouche. — Une jeune mère embrasse son enfant. — *Toulmouche pinx. Bracquemond lith.* Dans le haut, *Salon de 1857* et le titre de *l'Artiste.*
In-4.

759. Le Déjeuner des oiseaux, d'après Chaplin. — Jeune femme assise, versant de l'eau dans la petite auge retirée d'une cage qu'on voit posée à terre. — Titre de *l'Artiste.*
In-4.

760. L'Épouvantail, d'après Gustave Doré. — Des enfants mangent du raisin dans une vigne, la nuit, sans être intimidés par un chapeau de garde-champêtre et un chapeau de gendarme posés sur des bâtons. Le vrai gendarme arrive à l'opposé et se profile en noir sur le clair de lune.
In-4 en largeur.

Pour le *Musée français-anglais.*

761. Paysan vu de dos, appuyé sur un attelage de bœufs, devant une charrette. — D'après Dubuisson.
In-4 en largeur.

Pour le *Musée français-anglais.*
Il ne faut pas confondre cette lithographie avec l'attelage de bœufs d'après Dubuisson, eau-forte n° 254 du catalogue.

762-773. Nouvelles études d'animaux aux deux crayons, lithographiées par Bracquemond d'après Dubuisson. — Paris, Aumont, François Delarue,

18, rue Jean-Jacques Rousseau, et Londres, Gambard. — Douze pièces.

In-fol. en largeur. — 1860.

1. Quatre têtes d'animaux, bœufs, veau, bélier.
2. Têtes de taureau, de cheval, de chiens, de bœuf.
3. Un âne.
4. Tête de bœuf.
5. Jeune fille gardant des bœufs et une chèvre.
6. Bœufs et moutons au pâturage.
7. Chevaux à l'abreuvoir.
8. Vaches à l'étable.
9. Chevaux buvant à la rivière, vache et chèvres (2 sujets).
10. Deux bœufs, un chariot attelé d'un autre bœuf, un cheval.
11. Une chèvre broutant.
12. Chevaux traînant une poutre, conduits par un paysan.

Voyez encore, pour les lithographies, à la section *Portraits*, n° 7, et à la section *Céramique*, n°ˢ 598 à 609, 610 à 634, 722 à 727.

Un catalogue mathématiquement complet pourrait comprendre bien d'autres lithographies. L'artiste en a fait autrefois en grand nombre. Mais ce sont des travaux de jeunesse, anonymes, exécutés le plus souvent en collaboration, et l'artiste estime qu'il n'y a pas lieu de rechercher la trace de cette partie très accessoire de son œuvre.

TABLE ALPHABÉTIQUE

(Les chiffres indiquent les numéros du Catalogue.)

A

About, 116.
Adam (P), 8.
Affiche, 747
Ah! m'ame Adophe! 257.
Album des dessins de Langlois de Pont-de-l'Arche, 70, 335.
Alexandre 1ᵉʳ, 8.
Alliance des Arts (l'), 10, 49, 115.
Alphabet de chiffres pour porcelaine, 610 à 634.
Amand-Durand. Voyez Héliogravure.
Amis de la Nature (les), 374.
Ancien Port de Gênes (l'), 294.
Andréa del Sarto, 321.
Anesse et l'ânon (l'), 226.
Animaux de basse-cour, 350.
A propos d'une faïence républicaine à la date de 1868, 561.
Arbres dans le parc de St-Cloud, 123.
Arbres de la manufacture de Sèvres, 209.
Arnaudet, 505.
Arnold et Tripp, 342, 344.

Art (l'), 1, 77, 110, 187, 215, 217.
Art au XVIIIᵉ siècle (l'), 53, 737.
Artiste (l'), 10, 49, 71, 113, 115, 116, 138, 139, 158, 245, 254, 256, 268, 356, 758, 759.
Art pendant le siège (l'), 200, 201.
Art pour Tous (l'), 272.
Asselineau, 11, 12, 13, 413, 456, 506, 507, 512.
Assiette républicaine (l'), 561.
Astruc, 9, 528.
Attelage de bœufs, 254.
Au Bas-Meudon, 187 à 194.
Au Jardin d'acclimatation, 213, 214.
Aubé, 730 à 734.
Avenin, 110.
Avenue de Dordrecht (l'), 295.

B

Bachelier, 217.
Bachots au bord de la Seine, 161.
Baiser (le), 758.
Balleroy, 277.
Balzac, 51, 160.
Banville, 371, 458.

Barbier (le), 326, 327.
Baron (Henri), 243.
Bartholdi, 288.
Baschet, 267, 482 à 484, 488.
Basset, 267, 271.
Bassin des Cygnes (le), 432.
Bateau de teinturier (le), 192.
Baudelaire, 10 à 13, 378.
Baudelaire, 11, 12, 13.
Baur, 84.
Beaumarchais, 14.
Beaunier, 232 à 237.
Beraldi (H.), 15.
Bérard, 16, 17.
Bergerat, 216, 478.
Berghem, 294.
Bertin, 242.
Bestiaux au bord d'une rivière, 296.
Bibliographie des ouvrages publiés par Poulet-Malassis, 521.
Bibliographie romantique, 456.
Bicêtre et les Hautes-Bruyères, 198.
Bida, 464 à 477.
Boetzel, 432
Bois (Gravures sur), 350 à 353, 379 à 411, 431, 433, 521.
Boissieu (J.-J. de), 226.
Boissy d'Anglas président la Convention, 341.
Bonheur (Rosa), 276.
Bonington, 283.
Bons Amis (les), 249.
Bord de l'Île Seguin (le), 193.
Bosch, 18.
Bouquet d'arbres, 329.
Bouvenne, 78, 196, 485, 487, 510.
Bracquemond (F.), 1 à 7, 502, 528, 657, 661.
Bracquemond (M^{me}), 720
Bracquemond (P.), 19.
Bracquemond (Service), 674 à 720.

Brendel, 255.
Breton, 290.
Broderie à l'aiguille (la), 127.
Bûcheron et Mercure (le), 108.
Buffles de Ceylan, 352.
Burty, 1, 480, 489, 514, 520.
Buste de la République, 201.
Buveur (Un), 241.

C

Cabaret (le), 334.
Cadart, 9, 73, 80, 110, 111, 112, 125, 126, 134, 142, 154, 163, 168, 174 à 181, 241, 260, 281.
Cahier d'études de la Société des Aqua-fortistes belges, 38.
Calvaire (le), 248, 315.
Camp en Algérie (Un), 253.
Canard (le), 116.
Canards (les), 555.
Canards l'ont bien passée (les), 154.
Canot à voile ponté (le), 194.
Capitaine Fracasse (le), 177.
Carmontelle, 62.
Carolus Duran, 459 à 463.
Cartes, 525 à 527.
Catalogue Burty, 480.
— *Hoschedé*, 479.
— *Koucheleff*, 317, 318.
— *Michel de Trétaigne*, 328, 329.
— *Paturle*, 330.
— *Pereire*, 331, 334.
— *Poulet-Malassis*, 84.
— *San-Donato*, 294 à 316, 319 à 327.
— *du Salon de 1882*, 222.
— *de l'Œuvre de Raffet*, 90.
Cavalier arabe attaqué par un lion, 328.

TABLE ALPHABÉTIQUE.

Cent Chefs-d'œuvre, 345, 346, 347, 482 à 484.

Chalcographie, 89, 274,

Chalcotypie, 114.

Chambay et Lecorgne, 741, 742.

Chambre bleue (la), 457.

Champ (Un), 556.

Champfleury, 51.

Chansons de Desforges de Vassens, 354, 359.

Chansons populaires des provinces de France, 375.

Chaplin, 259 à 267, 759.

Charavay, 78, 196.

Chardon, 39.

Charge d'une dame âgée, etc., 146.

Charlemagne, 272.

Charles Méryon, 485 à 487.

Charpentier, 478.

Chasles (Ph.), 45, 376, 377.

Chefs-d'œuvre de l'art à l'Exposition de 1878 (les), 488.

Chemin des Coutures à Sèvres (le), 208.

Chenavard, 20.

Chesneau, 479.

Cheval arabe au piquet, 250.

Cheval blanc (le), 252.

Christ (le), 239, 664.

Christ pleuré par les saintes Femmes, 306.

Christ sur le lac de Génézareth, 346.

Christophe, 509.

Christophe Colomb au couvent de Rabida, 319. — au retour du Nouveau-Monde, 320.

Chronique illustrée (la), 7, 753.

Cigognes (les), 179.

Cladel, 21.

Coin de basse-cour (Un), 137.

Comte (Aug.), 22, 23.

Comte (Procédé), 272.

Congrès de Munster (le), 311.

Contes de Nerciat, 83.

Coppée, 456.

Cordier (L.),

Corbeau (le), 115.

Corot, 24, 251, 252, 287, 337, 338, 347.

Courbet, 13, 51, 281, 374.

Croquis. Voyez Essais.

Croquis au vernis mou, 151.

Croquis fait en faction, 197.

Croquis impressionniste, 185.

Curiosité (la), 312.

Curzon (A. de), 25, 245.

Cuyp, 291, 295, 296.

Cygnes de Norwège, 744.

D

Dame de qualité (Une), 301.

Dargenty, v. Échérac.

Daubigny, 26.

David, 348.

David d'Angers, 95, 561.

Debucourt (Procédé de), 213, 214.

Decamps, 248, 249, 324 à 327.

Décors de plats et d'assiettes, fleurs, oiseaux, décors japonais, poissons, etc. Voyez la section *Céramique*.

Déjeuner de jambon (le), 309.

Déjeuner des oiseaux (le), 759.

Delacroix, 27, 250, 319, 320, 328, 330, 341, 346.

Delamain et Sarrazin, 245.

Delarue, 761 à 773.

Delâtre, 99 à 108, 110 à 112, 115, 116, 125, 126, 132 à 134, 138, 139, 142, 152, 154, 158, 163, 176, 178, 180, 244, 251, 252, 360 à 370, 413, 517, 518.

Delessert, 291, 292.

Demoiselles de village (les), 281.
Dentiste (le), 324, 325.
Dentu, 65.
Dernière réflexion, 80.
Deroy, 11.
Desforges de Vassens, 18.
Déterrage de blaireau (Un), 176.
Deux cavaliers traversant une forêt, 750.
Deux Diane (les), 747.
Deux jeunes femmes dans un parc, 751.
Dex (H.), 46 à 48.
Didier (J.), 29.
Diplômes, 528, 529.
Don Juan, 752, 753.
Don Quichotte, 286.
Doré, 760.
Double Conversion (la), 414.
Dowdeswell, 222.
Drouart, 33, 108, 232, 243.
Du Bellay, 30.
Dubouché, 31.
Dubuisson, 254, 761 à 773.
Duchesne, 32.
Ducrocq, 459 à 463.
Dumas (Al.), 33.
Dunes de Scheveningue, 307.
Duo (Un), 343.
Duval (Amaury), 268.
Duverger, 34, 35.

E

Eaux-fortes de Bracquemond (les), 155, 489 à 500.
Eaux-fortes gravées sur des liards, 135, 136.
Eaux-fortes par Bracquemond, 133
Ébats de canards, 221.

Échérac (D'), 36, 37.
Éclipse (l'), 43.
Edwin Edwards, 38.
Effet de nuit, 333.
Éloquence des fleurs (l'), 268.
Enfant à l'épée (l'), 339.
Enfant et le Maître d'école (l'), 101.
Enfouisseur et son Compère (l'), 104.
Épouvantail (l'), 760.
Érasme, 39.
Erivadnus, 167.
Eschassériaux, 40, 41.
Essai d'aquatinte, 19, 43, 166, 182, 208, 456, 458.
Essai naturaliste, 150.
Essais à l'eau-forte, études, croquis, 97, 119, 121 à 124, 128 à 132, 146, 195, 209, 210, 502.
— de gravure à la plume, 169 à 172, 178.
— de manière noire, 117, 118.
— de pointe sèche non ébarbée, 15, 147 à 150, 161, 167, 183, 184, 336.
— de procédés, 3, 4, 164, 165, 169, 172, 173, 178, 213, 214, 271, 273, 412.
Estampe (l'), v. Monselet.
Étang (l'), 141-142.
Étude d'après nature, 216.
Étude d'après Turner, 336.
Étude sur Manet, 75.
Études de jeunes femmes, 755, 756.
Études sur l'Exposition, 729.
Eugénie (l'Impératrice), 457, 739.
Ex-libris, 502 à 516.

F

Fables de La Fontaine, 99 à 109, 436.

TABLE ALPHABÉTIQUE.

Falguière, 200.
Fantaisie nocturne, 749.
Fantin-Latour, 42, 528.
Femme adultère (la), 318.
Femme au masque de velours (la), 243.
Femme au Tigre (la), 347.
Fernand, 43.
Fiamma e vicino al fuoco (la), 152.
Figaro illustré (le), *501.
Fille et la Mère (la), 257.
Fillon, 44.
Fleurs du Mal (les), 10, 378 à 411.
Fleurs et oiseaux japonais, voyez la section *Céramique*.
Flinck, 315.
Fontaine aux Cerfs (la), 356.
Forêt (Une), 29.
Fou qui vend la sagesse (le), 109.
Fragonard, 244.
Français, 278.
France (Anat.), 434.
Fuite en Égypte (la), 171.

G

Galerie contemporaine, 190, 216, 336.
Galerie Durand-Ruel, 337 à 340.
Galilée, 45.
Gambart, 761 à 773.
Garibaldi, 46.
Garnier et Salmon (Procédé), 125, 271, 273.
Gautier (Th.), 49 à 51, 200, 201.
Gavarni, 156, 158 à 160, 257, 258.
Gazette des Beaux-Arts, 6, 24, 39, 56, 66, 77, 95, 155, 187, 218, 222, 285 à 293, 348, 489 à 500.
Gérard (le baron), 8.

Gérard de Nerval, 51.
Gérôme, 343.
Giacomelli, 90.
Gillot (Procédé), 6, 7, 39, 66, 77, 78, 110, 146, 155, 187, 190, 202, 208, 216, 219, 222, 267, 336, 412, 484 à 501, 728, 730 à 734, 753.
Glatigny, 372.
Goncourt, 52 à 55, 737.
Gorge dans des rochers, 246.
Goupil (Procédé), 660.
Goya, 286.
Grand croquis de paysage, 160
Grandes figures d'hier et d'aujourd'hui, 51.
Grand Village (le), 302.
Granet, 293.
Granger (Mme), 56.
Grosse volaille de basse-cour, 351.
Gué (le), 338.
Guerre de 1870 (la), 754.
Guichard (Jacques), 60.
Guichard (Joseph), 22, 23, 33, 39, 57, 58, 238, 239, 740, 757.
Guichard (Pierre), 59, 525.
Guillaume, 431.

H

Habitation rustique, 292.
Hachette, 464 à 477.
Hals, 332.
Hamon, 81.
Haut d'un battant de porte (le), 110.
Haviland (Service parisien de la maison), 562 à 574, 674 à 720.
Héliogravure, 50, 55, 77, 78.
Héron (le), 106.
Herrera, 285.
Hervilly (D'), 61.

Hetzel, 430.
Heureuse existence (l'), 269.
Hirondelles (les), 225.
Hirsch, 528.
Histoire de Manon Lescaut, 439.
Hiver, 180.
Hobbema, 282, 297, 298.
Holbach (le Baron d'), 62.
Holbein, 39.
Holloway, 205.
Hoschedé, 63, 479, 527.
Hôtes du Bois de Boulogne (les), 744, 745.
Houssaye (H.), 64.
Huître et les Plaideurs (l'), 107.

I

Ile enchantée (l'), 240.
Iles du Rhin, 284.
Illustration (l'), 350, 351.
Illustration nouvelle (l'), 181.
Il pleut à verse! 212.
Ils s'en allaient dodelinant... 125.
Impression sur étoffe (Essais d'), 735, 736.
Inconnu (l'), 174.
Infante d'Espagne, 331.
Ingres, 56, 275.

J

Jacquemart, 522.
Jacquet (A.), 529.
Jaillon, 2.
Jardin de l'auberge de Dulwich (le), 204.
Jars (le), 211.

Jaybert, 415 à 428.
Jeune femme en costume espagnol, 279.
Joueur de flûte (le), 245.
Jundt, 284.

K

Kant, 65.
Kean (Ch.), 66.
Knædler, 345.
Knitting Lesson (the), 344.

L

Labat, 113.
La Belle (Ét.), 230.
Labor, 345.
La Bruyère, 67, 68.
Lac (le), 287.
Lac du Bois de Boulogne (Extrémité du), 159.
Lac du Bois de Boulogne (le), 157, 158.
Lacroix (Eug.), 729.
Lafond (Al.), 69, 241.
La Fontaine, 99 à 109, 436.
Lagrenée, 82.
Laitière et le Pot au lait (la), 100.
Lamartine, voyez à ce nom, dans la section *Portraits* du catalogue.
Landes du bassin d'Arcachon, 340.
Langlois de Pont-de-l'Arche, 70, 335.
Lantara, 71.
Lapin de garenne (le). 220.
La Rochefoucauld, 438.
Laurens (Jules), 72, 246.
Laurens (Rosalba), 247.

TABLE ALPHABÉTIQUE.

Laval (le P.), 740, 741.
Leçon de tricot (la), 314.
Légende des Siècles (la), 167, 182.
Legros (Alph.), 73.
Leland, 74.
Lemercier, 84, 740.
Lemercier (Procédé). 96.
Lemerre, 14, 30, 50, 67, 81, 434 à 455, 519.
Le Pautre, 231.
Le Prince, 227.
Lescure (de), 459 à 463.
Levéel, 272.
Leys, 280.
Lièvre (Éd.), 205, 280, 283.
Lièvre (le), 277.
Lièvre et Canard, 743.
Lorgneur (le), 269.
Lostalot (de), 6, 348, 489.
Loup dans la neige (le), 189.
Louve allaitant un enfant, 172.
Luce, v. Cadart.
Luquet, v. Cadart.
Luxembourg (Croquis fait au), 186.

M

Mahérault et Bocher, 257.
Manet, 4, 75, 279, 339, 508.
Marais, 433, 489.
Mare Beauséjour à Passy (la), 144.
Margot la critique, 113, 114.
Marie Stuart, 459 à 463.
Marillier,
Marine, 313.
Marques d'éditeurs, etc., 517 à 524
Marteau, 429.
Marvy, 228.
Maurice (G.), 76.

Meissonier, 349.
Ménard (R.), 284.
Mendès (Cat.), 430.
Mérimée, 457.
Merveilles de l'Art et de l'Industrie (les), 285.
Méryon, 77, 78, 296.
Métairie sur les bords de l'Oise, 289.
Metzu, 299.
Meurice (P.), 747.
Meyerbeer, 79.
Meyer-Heine, 85.
Mieris, 300, 301.
Millet, 344, 345.
Mirevelt, 316.
Miroir (le), 259, 260.
Moïse frappant le rocher, 308.
Molière, 440.
Monde illustré (le), 352, 353.
Monselet, 373. Voir au catalogue, au mot *Lamartine*.
Montaigne, 81.
Montée de Bellevue (la), 210.
Montègre (de), 82.
Monument funèbre, 288.
Moreau (G.), 348.
Morin (Edmond), 375, 520, 647.
Mort de Matamore (la), 177.
Mort du Poussin (la), 293.
Mosaïque (la), 115, 116.
Mouettes (les), 223.
Moulin, 201.
Moutons parqués, 255.
Murillo, 323.
Musée de la Jeunesse, 267.
— *français-anglais*, 156, 760, 761.
— *universel*, 283.
Musset (Alfred de), 160.
Myopotames, 353.

N

Nadar, 49, 79.
Napoléon III, 47.
Natchez (les), 330.
Nefftzer, 288.
Nérat, 528.
Nerciat, 83.
Notes et Souvenirs sur Charles Méryon, 78, 196.
Notre-Dame, 560.
Nouvelles études d'animaux, 762 à 773.
Nuée d'orage (la), 219.
Nuit (la), 238.
Nymphe couchée, 164.
Nymphe se baignant, 165.

O

Odes funambulesques, 371.
Œuvres de La Rochefoucauld, 438
— *de Mathurin Régnier*, 437
— *de Molière*, 440.
— *de Rabelais*, 441 à 455.
— *de Victor Hugo*, 481.
— *nouvelles de Champfleury*, 374.
Oiseau envolé (l'), 263, 264.
Oiseleur (l'), 271.
O Lune! 153.
O Nature! 150.
Ornement d'architecture, 231.
Ostade (Ad. Van), 292, 302, 334.

P

Pallandre, 576, 577, 650.

Panier de légumes (le), 143.
Panurge sortant de chez Rominagrobis, 126
Paons du Phase, 745.
Paradis des Gens de lettres (le), 413.
Paris-Guide, 431 à 433.
Paris la nuit, 145.
Pas de lendemain, 520.
Passant (le), 456.
Pâturage (Un), 303.
Paysages, 209, 210, 242, 247, 251, 252, 278, 282, 748.
Paysan à la houe (le), 345.
Pêcheur à l'épervier (le), 189.
Pêcheur et les deux enfants (le), 120.
Peinture (la), 265.
Penauille, 7, 753.
Pendant la bataille de Champigny, 202.
Pépie (la), 189.
Perdrix, 112.
Petit (Georges), 345, 348, 349, 482 à 484.
Petit Marais aux canards, 140.
Petit Pêcheur à la ligne (le), 162.
Petit Poisson et le Pêcheur (le), 105.
Peulot, 115, 116.
Philomela, 430.
Philomèle et Progné, 102.
Pie (la), 113, 114.
Pierron, 115, 133, 134, 241.
Plaque de la tombe de Méryon, 196.
Pléiade (la), 30.
Pluie (la), 557.
Poèmes civiques, 434.
Pont-de-l'Arche (Vue de), 335.
Porcher (le), 267.

TABLE ALPHABÉTIQUE.

Portrait d'homme, 316, 323 ; — de femme, 56, 304, 332 ; — d'une jeune fille, 305 ; — d'un magistrat, 300.
Pot de terre et le Pot de fer (le), 103.
Potter (P.), 303.
Pouchet (G.), 511.
Poulet-Malassis, 22, 45, 51, 84, 371, 373, 374, 376, 377, 412 à 429, 513, 521, 561.
Poupart-Davyl, 379 à 411, 522 à 524.
Prévost (l'Abbé), 439.
Promenade vénitienne, 283.
Prudence, 528.
Pudeur, 261, 262
Puvis de Chavannes, 85, 86.

Q

Quelle est ton occupation ? 752.
Queslus, 87.

R

Rabelais, 88, 89, 441 à 455.
Racinet, 414.
Raffet, 90 à 93.
Rajon, 1, 5, 459.
Rappel (Un), 163
Raymond, 26.
Récolte des pommes de terre (la), 290.
Récolte du foin (la), 314.
Régnier, 437.
Reliure (Décor pour), 737.
Rembrandt, 304, 305, 317.
Renard, 526.
Rentrée au logis (la), 138.
Repos (le), 256.

Retour au logis (le), 138.
Rixe (la), 349.
Robert (L.), 94.
Romances (Titres de), 360 à 370, 746.
Rond des Chênes (le), 159.
Roseaux et Sarcelles, 224.
Rouillon, 561.
Rouquette, 197 à 201, 456, 521.
Rousseau (Service de la maison), 530 à 554, 729.
Rousseau (Théod.), 289, 329, 342, 489.
Route d'Italie (la), 521.
Rubens, 273, 274, 306.
Rue des Bruyères à Sèvres, 191.
Ruisseau (Un), 558.
Ruysdaël, 307.

S

Saint Basile, 285.
Sainte Famille, 273.
Saint-Non, 227.
Saints Évangiles (les), 464 à 477.
Salicis, 196.
Salmon, 11, 39, 56, 68, 77, 187, 280, 319, 320, 341, 434, 441 à 456, 530 à 554. V. Garnier.
Salon (le), 249.
Saltimbanques (les), 149.
San-Donato, 293.
Sarazin, 268.
Sarcelles, 111.
Satires d'Amédée Marteau, 429.
Saules (les), 122.
Saules des Mottiaux (les), 190.
Scierie du Bas-Meudon (la), 188.
Sculpture (la), 266.
Seigneur et un Enfant (Un), 322.

Seine au Bas-Meudon (la), 187.
Seine vue de Passy (la), 183.
Sermons du Père Gavazzi, 412.
Servante (la), 280.
Services en faïence, grand feu, de Delft, à fleurs et rubans, parisien, de table, de toilette. Voyez la section *Céramique.*
Siège de Paris en 1870, 197 à 201.
Simart, 95.
Site aux environs de Harlem, 298.
Société Artis et Amicitiæ, 343.
Société d'Acclimatation (la), 433.
Société des Aqua-fortistes, 174, 178.
Société des Artistes français, 529.
Société du Jing-lar, 528.
Soir (le), 342.
Soir (Un), 168.
Solon, 528.
Sonnets et Eaux-fortes, 435.
Sotain, 379 à 411.
Source (la), 275.
Sous Bois, 121.
Statue de la Résistance, 200.
Statue équestre de Charlemagne, 272.
Steen, 308.
Stevens, 256.
Sujets tirés des Fables de La Fontaine, 99 à 108.

T

Table (la), 280.
Taupes (les), 134.
Téniers, 309, 310.
Tentation de saint Antoine, 310.
Terburg, 311, 312.
Terrasse de la villa Brancas (la), 215
Tête de chat, 660.

Tête de taureau, 276.
Théophile Gautier, entretiens, etc., 478.
Titien, 322.
Toilette (la), 337.
Tombeau de Théophile Gautier (le), 50.
Toulmouche, 758.
Tournoi (Un), 274.
Trembles au bord de la Seine, 218.
Trente-six Ballades joyeuses, 458.
Tréteaux (les), 373.
Tripier, 96.
Trois dizains de Contes gaulois, 415 à 428.
Troude, 269.
Turner, 336.

V

Vaches au bord de l'eau, 291.
Vacquerie, 435.
Van der Neer, 333.
Van de Velde, 313.
Van Marcke, 340.
Vanneaux et Sarcelles, 175.
Vase de Chine (Grand), 207.
Vases de Paul Aubé, 730, 734.
Vases japonais (Deux), 206.
Velasquez, 331.
Vénus et les Amours, 757.
Vernet (H.), 253.
Vernet (J.), 71.
Véronèse, 318.
Vial, 579.
Vial (Procédé), 173.
Victor-Emmanuel, 48.
Vie Moderne (la), 219, 730 à 734.
Vieille Boyauderie à Meudon, 98.

Vierge, Jésus et Saint Jean (la), 821.
Vieux Coq (le), 222.
Vieux Monde et la Jeune Amérique (le), 721.
Viggiani, 742.
Vignères, 65.
Vignes folles (les), 372.
Ville de Paris (la), 431, 514, 515
Ville indienne (Une), 156.
Virginie de Leyva, 376, 377.
Visite (la), 299.
Voillemot, 372.
Volaille plumée (la), 155.
Vue de la Tamise, 203.
Vue du Pont des Saints-Pères, 217.
Vues d'Italie, 232 à 237.

W

Wagner, 51.
Walferdin, 244.
Watteau, 240, 269, 270.
Wolff (Albert), 482 à 484.
Woolwich, 205.
Works of art in the Collections of England, 206, 207.
Wouwermans, 314.

Y Z

Yves et Barret (Procédé), 208. — V. Gillot.
Zola, 75.

TABLE

		pages
BRACQUEMOND		5

L'ŒUVRE DE BRACQUEMOND.
CATALOGUE.

I.	Portraits	17
II.	Eaux-fortes originales, pointes sèches, essais de procédés, etc.	45
III.	Reproductions d'après différents maîtres	87
IV.	Vignettes, titres, frontispices	115
V.	Ex-libris, marques d'éditeurs, cartes d'invitation, diplômes	135
VI.	Céramique, décors divers	143
VII.	Lithographies	155
	Table alphabétique	161

www.ingramcontent.com/pod-product-compliance
Lightning Source LLC
Chambersburg PA
CBHW071541220526
45469CB00003B/873